藝術解碼

藝 術 解 碼

記憶的表情

藝術中的人與自我

■ 林曼麗　蕭瓊瑞／主編
■ 陳香君／著

東大圖書公司

總 序

藝術鑑賞教育，隨著國內大學通識教育的施行，近年來逐漸受到較多的重視；然而長期以來，藝術鑑賞的教材內容如何選擇、組織？如何施行？總是存在著許多不同的看法和爭議。

不可否認，十九世紀以降，尤其二十世紀初期，受到西風東漸的影響，國內藝術教育的內容，其實就是一部西歐美學詮釋體系的全盤翻版，一部所謂的西洋美術史，也就是少數幾個西歐國家藝術發展的家譜。

我們不可否定西歐在文藝復興之後，所帶動掀起的人類文明高峰，但我們也不得不為這個讀別人家譜、找不到自我定位的荒謬現象，感到焦急、無奈。

即使在大學的通識課程中，少數幾個小時的課程，也不可能講了西洋、再講東方，講了東方、再講中國和臺灣。即使有這樣的時間，對一般非藝術專業的學生而言，也實在很難清楚告訴他：立體派藝術家為何要解構物象、重組物象？這種專業化的繪畫問題，對大部分學生而言，又干卿底事？

事實上，從人文的觀點出發，藝術完全是人類人文思考的一種過程和結果；看到羅浮宮的【蒙娜麗莎】，會受到極大的感動，恐怕也只是見多了分身，突然見到本尊時的一種激動。從畫面上看，【蒙娜麗莎】即使擁有許多人類繪畫史上開風氣之先的技法和效果，但在今天資訊如此發達的時代，複製效果如此高明的時代，【蒙娜麗莎】是否還能那樣鮮活地感動所有站在她面前的仰慕者？其實

是值得懷疑的。

即使有所感動，但是否就因此能夠被稱為「偉大」，也很難說清楚、講明白。

然而，如果從人文發展的角度觀，這是人類文明史上，第一次如此真切地花費長時間的用心，去觀察、描繪一個既非神也非聖的普通女子，用如此「科學」的方式，去掌握她的真實存在；同時，又深入內心捕捉她「誠於中，形於外」、情緒要發而未發的那一剎那，以及帶動著這嘴角淺淺微笑的不可名狀的一種複雜心理狀態；這是人類文明史上的第一次，也是象徵「人文主義」來臨，最具體鮮明的一座里程碑。那麼【蒙娜麗莎】重不重要呢？達文西偉大不偉大呢？

過去的藝術鑑賞教育，過度強調形式本身的意義；當然，能夠理解、體會，進而掌握這種形式之間的秩序與韻律，仍然是藝術教育的一個重要課題；但僅僅如此，仍然是不夠的。藝術背後的人文思考，或許能夠帶動更多的人，進入藝術思維的廣大世界。

西方藝術史有一個知名的故事：介於古典與中古時代之間的一位偉大思想家魏吉爾，有一次旅行，因船難而流落荒島，同行的夥伴們，都耽心會遇上野蠻人而心生畏懼。這時，魏吉爾指著一個雕刻人像，安慰大家說：「我們安全了！」大家不解地問他為什麼如此肯定？他說：「雕刻這些人像的人，他們了解生命中動人、哀怨的力量，萬物必有一死的道理深深地觸動了他們的心。這樣的人，必然不是野蠻人。」

這個故事，動人之處，還不在魏吉爾的睿智卓見，而是說故事的人，包括魏吉爾和近代的歐洲思想家，他們深信：藝術足以傳達人類心靈深處的悸動，

並透過藝術品彼此溝通、理解。

　　文藝復興之後的基督教世界，囿於反對偶像崇拜的教義，曾經一度反對藝術的提倡；後來他們站在宗教的立場，理解到一件事：人類的軟弱與無知，正好可以透過藝術來接近上帝、理解上帝的偉大。藝術終於成為西方文明中，輝煌燦爛的一頁。

　　偉大的藝術創作，加上早期發展的藝術史研究，西歐藝術成為橫掃全世界的文明利器；然而人類學的發展，也早早提醒人們：世界上各種文明的同等價值，不容忽視。

　　近年來，臺灣的國民教育改革，已廢除「美術」這樣的課程名稱，改為「藝術與人文」，顯然意圖突顯人文思考與認識，在藝術教育中的重要性。

　　東大圖書公司早有發展藝術普及讀物的想法，但又對過去制式的介紹方式：不是藝術史，就是畫家傳記的作法，感到不足。於是我們便邀集了一批學有專精的年輕學者，從人文思考的角度出發，採用人類學家「價值系統」的論述結構，打破東西藝術史的畛域，以「人和自然」、「人和人」、「人和自我」、「人和物」等幾個面向，分別進行一些藝術品與藝術家的介紹，尤其是著重在這些創作行為背後的人文思考。

　　打破了西歐美術史的家譜世系，我們自己的藝術家也可以在同樣的主題下，開始有自己的看法與作法，開始有了一席之地。

　　這是一個全新的嘗試，對所有的寫作者都是一項挑戰；既要橫跨東西、又要學貫古今，既要深入要理、又要出之平易，當然不是一件容易的工作。期待所有的讀者，以一種探險的心情，和我們一同進入這個「藝術解碼」的趣味遊

戲之中，同享藝術的奧祕與人文的驚奇。

　　本叢書，計分八冊，書名及作者分別是：

1. 盡頭的起點——藝術中的人與自然（蕭瓊瑞／著）
2. 流轉與凝望——藝術中的人與自然（吳雅鳳／著）
3. 清晰的模糊——藝術中的人與人（吳奕芳／著）
4. 變幻的容顏——藝術中的人與人（陳英偉／著）
5. 記憶的表情——藝術中的人與自我（陳香君／著）
6. 岔路與轉角——藝術中的人與自我（楊文敏／著）
7. 自在與飛揚——藝術中的人與物（蕭瓊瑞／著）
8. 觀想與超越——藝術中的人與物（江如海／著）

　　為了協助讀者對一些專有名詞的了解，凡是文本中出現黑體字的部分，都可以在邊欄得到進一步的解釋。

叢書主編

林曼麗

蕭瓊瑞

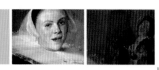

自　序

　　人的自我，是個複雜而又神祕的動人世界。在那裡，有理性、有感性，也有很多人沒有辦法解釋、沒有辦法穿透的那一面。藝術作為一個既感性直觀又理性設計的人性書寫場域，往往讓許多人與自我的故事，自覺或不自覺地流露出來。這就是《記憶的表情——藝術中的人與自我》的書寫主題。筆者試圖藉著歐美和臺灣現代、當代藝術家的某些特定作品，來挖掘人一生當中必須不斷面對的人與自我之間的課題。

　　關於人與自我的關係，筆者乃是從外在時間的直線縱深以及自我內裡的橫向空間這二條脈絡去探索。前者脈絡，觸及了生命起源、童年、青少年、成年、生命驟變與死亡等等生命的階段和變化對於人類自我宇宙以及主觀選擇的影響。後者脈絡，則要深層切入人類自我宇宙和主觀選擇內裡中不斷異動的社會文化關係。因此，這本書也涵括了歷史、國家、文化、階級、族群、性別、甚至是職場身分等等社會文化認同的變因。

　　但更重要的是，筆者認為人與自我的世界，並非是直線縱深的軸線以及橫向空間的塊面物理空間所能解釋和建構的。在人與自我的世界裡，差異的時間空間、虛擬與真實的現實，是可以同時同地存在，或不斷循環交錯的。為了捕捉與呈現如此這般的狀態，在這本閱讀人與自我世界的書裡，筆者試圖以「記憶容顏與表情」的書寫，連結和穿越以線性時空為認知基礎的物理疆界。

這本書最初的規劃和設計，出自於基礎人文藝術通識教育的參考需要。因此這本書的書寫，嘗試以深入淺出的語言和故事，結合人文思想與藝術創作的經緯度。透過人與自我世界的分析與詮釋，筆者期盼能夠分享或激發讀者對於人類和自我生命經驗的思考與探索。而藉著對於藝術家的故事，藝術創作的圖像、顏色、構圖、符號、象徵以及氛圍等等美學線索的鋪陳和再現，筆者也希望能夠為讀者，帶來理解藝術、文化語言的樂趣和快感。

　　這本書的誕生，對於筆者的生命發展和藝術寫作來說，無疑也是珍貴而豐盛的啟發與帶領。非常感謝東大圖書公司率先開啟了這樣的機會與空間，同時也要感激二位叢書主編林曼麗與蕭瓊瑞教授的知遇和邀請，筆者才能藉此機會，與讀者分享探索人性、藝術祕密花園的旅行經驗。

陳香君

記憶的表情
——藝術中的人與自我　目次

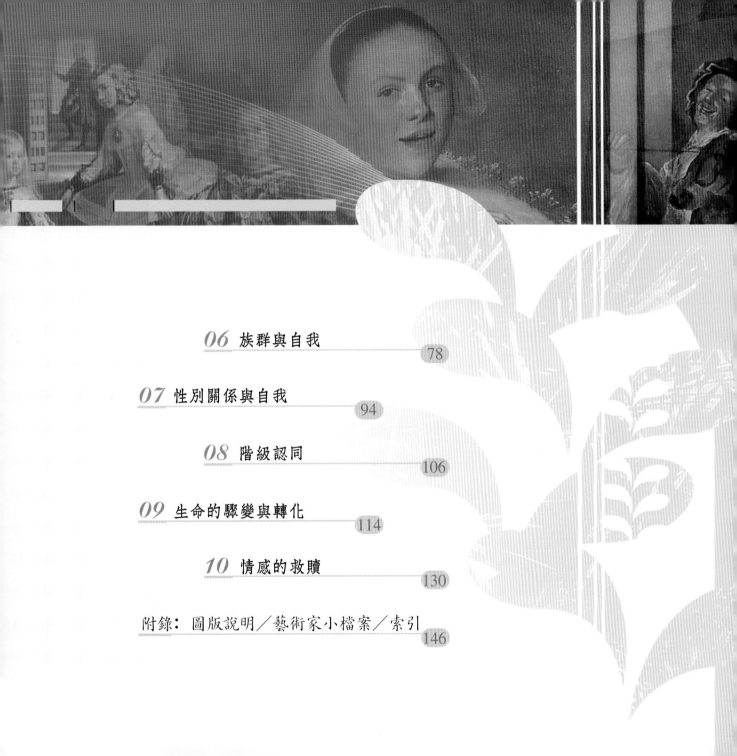

緒　論

在短暫的生命旅程裡，人們似乎不斷問自己：我是誰？我從哪裡來？要往哪裡去？我渴望什麼？討厭什麼？我要追求什麼？又要實現什麼？我如何看別人？又希望別人怎麼看我？這些人生的問題，並不是哲學家的專利。無論是朝九晚五伏案寫字，還是揮汗如雨辛勤勞作，每個人每天，都以不盡相同的方式，在提出問題、回答問題、推翻先前的答案，然後再提出新的問題……

周而復始，人們審視一生。法國藝術家高更 (Paul Gauguin, 1848–1903) 晚年的名畫，【我們是誰？我們從何處來？要往何處去？】(圖 0–1)，便道出這樣的生命歷程。從嬰兒天真爛漫、手舞足蹈，經過少女十五二十時的荳蔻年華，直至垂垂老婦的歷盡人間滄桑與恐懼歲終。藉由女性身體的歲月變化，藝術家企圖呈現出人們對於外在廣闊世界、內心無垠自然的思索和觀照。

在這張長達四公尺的巨幅油畫裡，高更只用了黑、黃、藍、棕四種主要的顏色來描述生命循環的故事。半抽象和多層次的風景，傳達出從多方視點所觀察的宇宙。藉由山川樹林的蜿蜒纏繞，高更將各生命階段的代表人物做了錯落有致的構圖安排。藝術家如此精巧繁複的設計，使

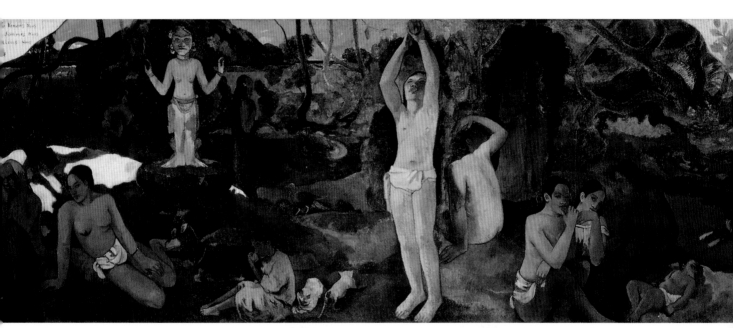

圖 0-1　高更，我們是誰？我們從何處來？要往何處去？，1897，油彩、畫布，139.1×374.6 cm，美國麻州波士頓美術館藏。

得流水帳般的漫長人生，突然變成玲瓏有致的哲學人生。

是什麼樣的生活體驗，使得高更做出如此感人的傳世作品？其實，從高更的人生軌跡來看，便知道他一直很有意識的在探索自己的人生方向。他原來是個收入頗豐、衣食無虞的股市經紀人。為了追求讓自己更加傾心的藝術生涯，他在三十五歲的盛年，決定放棄原有的職業和生活方式。從此，他便進入三餐不繼但心靈卻豐富撞擊的藝術創作生涯。從宗教和人類學，從大溪地的女性身體，高更試圖用各種方式詮釋他的一生。

在畫【我們是誰？我們從何處來？要往何處去？】之前，他正經歷另一波生命和創作的低潮期。1891–1893 年大溪地時期所吸收的南國燦爛陽光，以及所建立的歐洲男性雄風，都在這段時間內暫時凍結了。愛女的猝死，更是雪上加霜，將高更推向更痛苦的深淵。輾轉幾次想要結束生命的念頭，卻意外的促成他人生和藝術的另一個重生。喪失愛女的悲痛以及藝術生涯的低潮，使得高更從繪畫女人的生命歷程當中，重建自我，並省思人類宇宙生死有命的循環替換。

當然，看這張畫，我們也有很多懷疑。譬如說：為什麼這樣的生命思索，非得要用大溪地的女性身體，而非以高更自己那種歐洲白人男性的身體來直接表達呢？這樣借事寓言的藝術修辭，隱藏了什麼樣的男性中心美學文化傳統和社會思想架構呢？而且，為什麼年輕貌美一定較具魅力；而老者就一定得要恐懼年事、鬱鬱以終呢？別的（地區的）人對於生命的想法和表達方式，也和高更一樣嗎？

事實上，在墨西哥的民俗傳統裡，人們對於死亡的態度，便不全然如同我們平日所見的那般沉重。舉例而言，該地畫家荷西‧波薩達 (José Guadalupe Posada, 1852–1913) 的漫畫中所畫的骷髏人物（圖 0-2），便充滿了親切的滑稽感以及視覺上的喜感。據說，每年的 11 月 2 日，是墨西哥的死者節 (Day of the Dead)。但這一天，可不完全是悲傷哀悼的忌日，而是舉國歡騰的嘉年華會。在那段時間，墨西哥大街小巷的攤販與店家裡，都爭相販賣著各式各樣的骷髏裝飾和食品。而且，其暢銷的熱度，跟歐美復活節的兔子禮品甚至可以並駕齊驅呢！

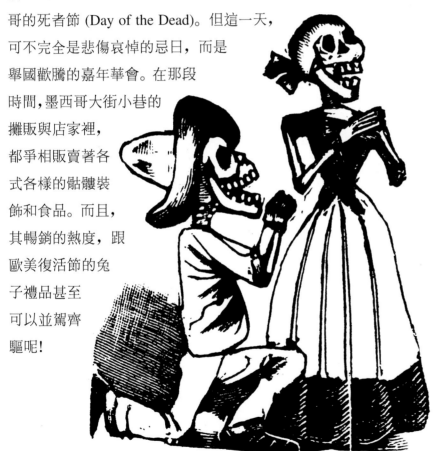

圖 0-2　波薩達的漫畫，掛在墨西哥畫家芙麗達‧卡蘿的床上。

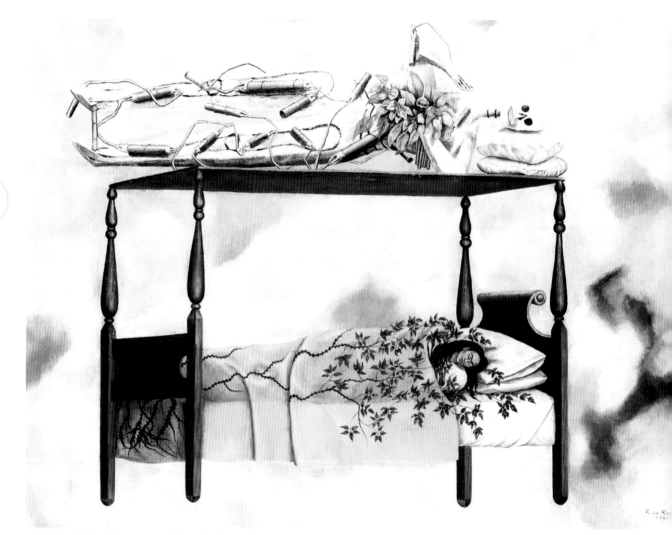

圖 0–3　卡蘿，夢，1940，油彩、畫布，74×98.5 cm，紐約私人收藏。

也是因為這樣，將荷西‧波薩達的漫畫貼在床上，以便隨時觀看的墨西哥藝術家卡蘿 (Frida Kahlo, 1907–1954) 所畫的【夢】（圖 0–3），和她的墨西哥畫家先生里維拉 (Diego Rivera, 1886–1957) 所畫的【週日午後的雅拉美達公園夢境】（圖 0–4）中的死亡意象，看來和高更的【我們是誰？我們從何處來？要往何處去？】，是那麼樣的大異其趣。這種和死亡之間的親密關係，恐怕是生長在看到喪禮和墓地總要千方百計繞道而行的臺灣文化裡的我們，非常難以想像的吧?!

正因為人們內心世界是如此的不同，如此的豐富多變，也使得在各個文化裡，「我是誰？我從哪裡來？我往何處去？」這類的問題，始終都是人們非常好奇的生命課題。對此，藝術恰好為我們開了一扇扇真摯而廣闊的窗。從世界各地藝術家的創作世界裡，我們看到藝術家如何探索、經驗、檢驗以及超越自我的生命旅程。同時，作為觀者和讀者的我們，也將在美學和文化體驗的感受與思維過程當中，重新看見我們自己的問題以及生命的坐標。這本小書，將以人們反思生命經驗的奇妙旅程為經，以臺灣和世界的現、當代美術創作為緯，試圖去揭露人們內心神祕而迷人的風貌。並期盼在這些令人不斷流連往返的奇幻世界裡，人人都能發現藝術和自我生命間繁複交織的魅力。

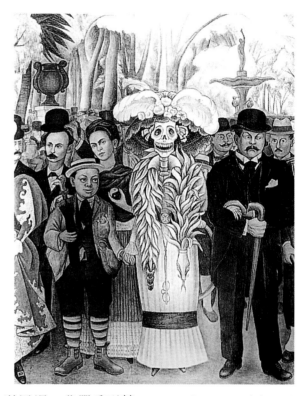

圖 0–4　里維拉，週日午後的雅拉美達公園夢境（局部），1947–48，原為普拉多飯店壁畫，7200 × 7200 cm，現展於墨西哥市的里維拉紀念館。

　　終其一生不斷用畫筆書寫自己的墨西哥女性藝術家卡蘿，在她三十歲的時候畫了一張油畫【我的祖父母、父母和我】（圖 1-1），細心描繪她的生命來源和系譜。畫面由下而上分成三個層次：第一層是三歲的卡蘿站在她心愛的家——藍屋——中間；第二層則是她的父母親；第三層的左右兩邊則分別畫上她的母系與父系祖父母。

　　在該畫裡，三歲的卡蘿以象徵血脈傳承的紅色緞帶連結她的父母和祖父母。在她的左方，藝術家直接畫上父母親精子和卵子相遇，然後一起形成母親肚子裡的卡蘿小胚胎的象徵性過程。而在另一幅較不為人所熟知的油畫【我的誕生】（圖 1-2）裡，卡蘿更是以慣有的戲劇性張力，描繪有著成年卡蘿五官特徵的胖寶寶，正要脫離母親產道時晴天霹靂的出生剎那。

　　這般對於社會禁忌話題絲毫不加文飾的赤裸再現，對於二十世紀上半葉的墨西哥人，抑或是二十世紀的多數臺灣人而言，應該都是大膽而不多見的（2004 年才發生北一女老師要女學生回家畫陰道認識自己身體，卻遭保守輿論眾聲撻伐的事件）。在性／教育不怎麼開放的年代和地方，要在美術創作中如此直接而赤裸的描繪人的生理生命來源，無疑需

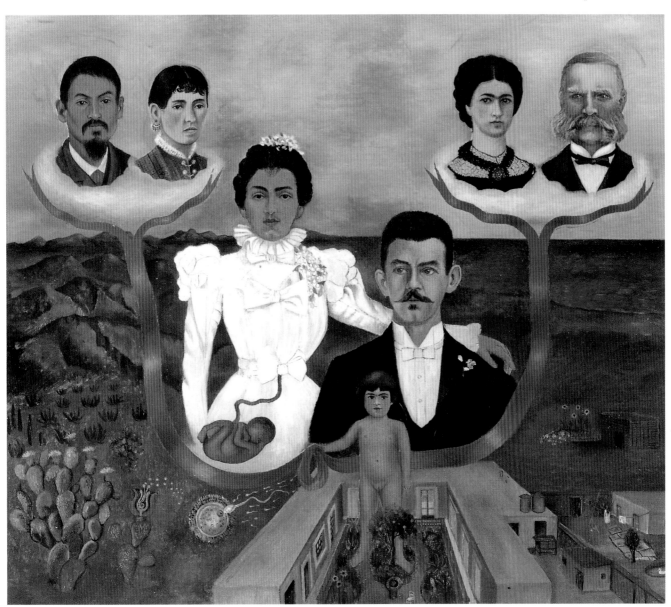

圖 1-1　卡蘿，我的祖父母、父母和我，1936，金屬版油畫，30.7×34.5 cm，美國紐約現代美術館藏。

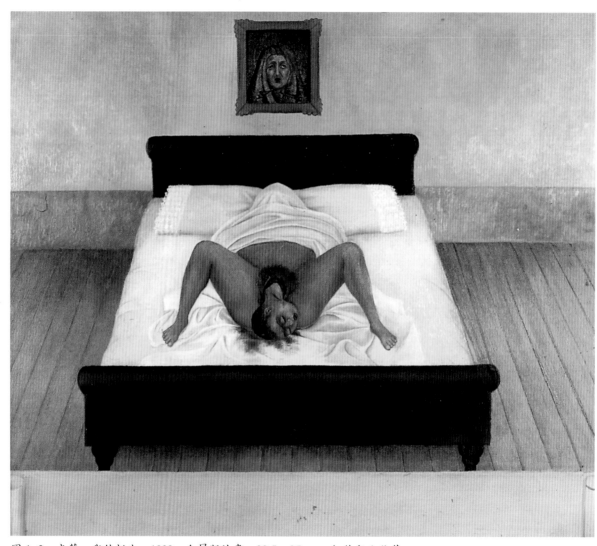

圖 1-2　卡蘿，我的誕生，1932，金屬版油畫，30.5×35 cm，紐約私人收藏。

要相當大的勇氣和動力。前／E世代族群應該對於如下的場景不陌生：小時候問父母或師長人從哪裡來的時候，常會發現他們不是靦覥地笑而不答，就是支支吾吾說了一陣子不相干的話，但終究很難清楚交代精子與卵子如何相遇、結合，然後一起旅行的造人過程。

　　和卡蘿一樣自傳性創作色彩濃烈的俄國旅居法國藝術家夏卡爾(Marc Chagall, 1887–1985)，也是少數直接在作品中繪寫過人的生理生命起源場景的藝術家之一。他的畫【誕生】（圖 1–3），同樣直接而鮮明地呈現了「紅嬰仔」（紅通通的小嬰孩）呱呱墜地時手足揮舞的樣子。一旁剛生產完的母親，依舊虛弱的躺在還染著血的床上。同時，在畫面的另一個光源集中處，則擠滿了前來道賀小娃娃出生的猶太教士和街坊鄰居。如同卡蘿【我的祖父母、父母和我】以及【我的誕生】等畫作，夏卡爾【誕生】所呈現的，也宛如是生命／生活真實場景的片段停格。

　　事實上，夏卡爾曾經畫過許多類似且亦取名為【誕生】的系列油畫。至此，我們當然會好奇，為何成年的夏卡爾和卡蘿，都對以直接和類似動作停格的方式，再現生命起始的片段如此著迷？夏卡爾的個人傳記資料告訴我們，他出生的時候是個死胎，但不知如何竟又奇蹟似的活了下來。這類生命的傳奇故事，通常會是藝術家以及人們津津樂道的熱門話題。

　　而除了這種自傳式的閱讀詮釋之外，夏卡爾的【誕生】，也傳遞出另一個可能隱藏的宗教和文化面向。在【誕生】的右邊，藝術家描繪了牧羊的猶太教士前來祝福嬰兒誕生的圖像。儘管猶太教和基督教日後的發

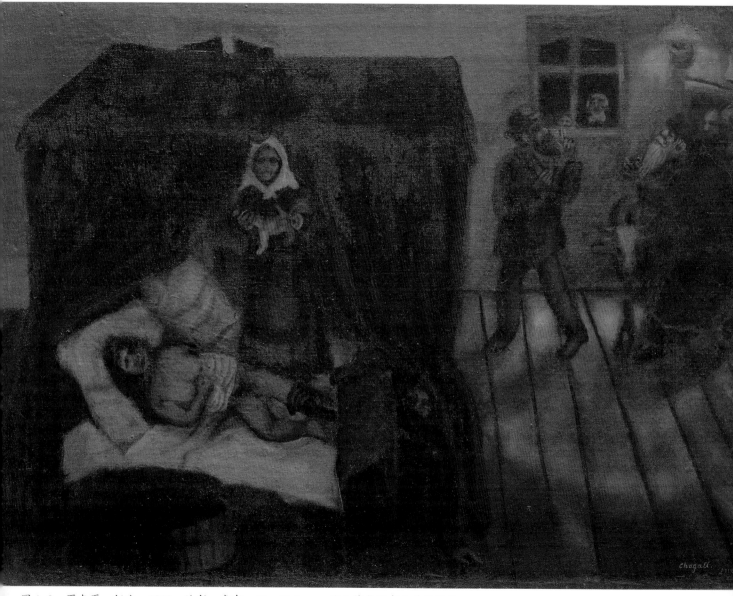

圖 1-3　夏卡爾，誕生，1910，油彩、畫布，65×89.5 cm，瑞士蘇黎世市立美術館藏。　©ADAGP, Paris 2005/Photograph by akg-images

展相去甚遠，但如此的場景描述，依然會讓觀者注意到該場景所企圖傳喚出來的宗教奇蹟與上帝恩典等意涵。就此，藝術家個人生理生命奇蹟的來源再現，便緊密的和人類學、宗教和文化歷史創世紀的寓意連結在一起。

從卡蘿【我的祖父母、父母和我】、【我的誕生】，以及其他類似像【宇宙愛的環抱：大地之母、我、迪亞哥‧歐羅塔】（圖1-4）等等關係其家族系譜（包括奶媽）的畫作看來，藝術家的創作和語彙，都不僅只是對於生理生命來源的再現而已。卡蘿的相關畫作，往往奇幻而詭譎的剖析個人生命與認同裡人類學、宗教、文化、民族國家與社會歷史生命開始與循環的繁複意義。

在【我的祖父母、父母和我】的畫面右邊，父系家族系統的歐洲（德國）猶太族群血緣與文化脈絡，被簡單而清楚地描述出來。而

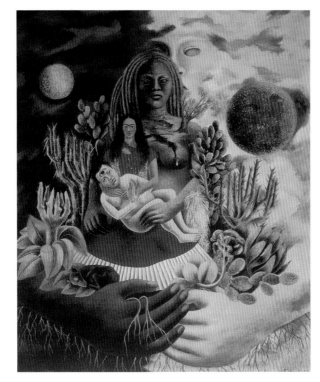

圖1-4 卡蘿，宇宙愛的環抱：大地之母、我、迪亞哥‧歐羅塔，1949，油彩、畫布，70×60.5 cm，墨西哥私人收藏。

在該畫的左邊，藝術家則利用墨西哥地景以及當地植物等為象徵，較仔細地鋪陳出母系家族系統的墨西哥血緣與文化脈絡。其實，如此簡單扼要的美學表達與文化內涵，及其背後的語言書寫結構，均不斷在卡蘿的繪畫和日記中出現。在此，或許我們可以暫時援用奧地利精神醫學思想家佛洛伊德 (Sigmund Freud, 1856–1939) 所揭示的夢境、意識與無意識等症狀／徵候閱讀的系統知識分析與主體理論，即我們作為成年人的行為模式，在意識與無意識的層次裡，不斷受到出生後童年、青少年經驗的制約和影響。回溯或重構出生、童年以及青少年經驗，往往是透析與再造成年人行為、認同與主體性的重要方法。依是，我們便可以開始看見和理解卡蘿藝術中不斷重複上演的生命起源戲碼。它們都和繪畫當下，藝術家思考、打造以及實踐自我定位的辯證歷程有著深切的關係。

正如【兩個卡蘿】（圖 1–5）這幅大名鼎鼎的油畫裡所呈現的，在卡蘿的自我中一直存在著父系和母系家族淵源與文化之間的認同拉扯。也許，在人的自我探索過程當中，認同父親或認同母親是個既原始／遠古而又糾結的問題。然而，卡蘿的繪畫，同時傳達出藝術家徘徊在對於父親深切的認同和喜愛，以及她對畫家先生迪亞哥·里維拉、二十世紀初期共產主義革命與墨西哥民族獨立運動的信仰之間的衝撞和對話裡。

無疑的，卡蘿與父親的關係非常親密。卡蘿認同父親的攝影師生涯與生命，深刻地塑造了卡蘿自由奔放的藝術家自我。但同時，父親與父系家族背後所連結和銘刻的歐洲文化和權力，卻又是成年藝術家知識與社會實踐信仰上質疑、思考和批判的對象。與其畫家先生里維拉緊密連

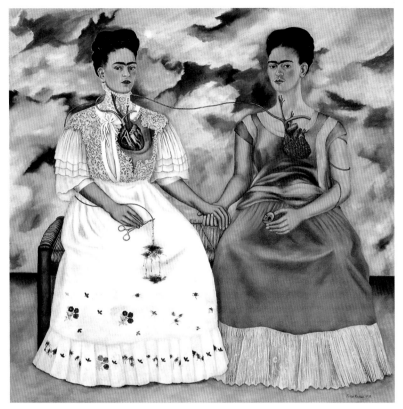

圖1-5 卡蘿，兩個卡蘿，1939，油彩、畫布，173×173 cm，墨西哥墨西哥市現代藝術館藏。

結在一起的墨西哥民族運動以及二十世紀初共產主義革命的信仰核心基礎之一，便是對於歐洲和美國現代化軍事、政治以及文化帝國主義侵略的批判和對抗。卡蘿這種反帝國主義的政治態度和立場，在【墨西哥與美國邊界之間的自畫像】(1932) 裡非常清楚。而在【兩個卡蘿】中，觀者看到歐洲與墨西哥的生命、歷史與文化間相互辯證等關係，如何在身著西式小禮服以及提互納墨西哥傳統服飾的卡蘿生命裡循環、流動、開始或結束。連結卡蘿二顆心臟（墨西哥 & 歐洲之心）的動脈之一，在卡

蘿身著西式白紗禮服的圖像中被剪刀剪斷出血，但在卡蘿身著提瓦納墨西哥傳統服飾的圖像中卻流動順暢。這裡的剪刀，就像是一道活動自如的閘口。基於成年以後的國／族政治信仰和立場，藝術家似乎很有意識的將這道閘口的位置和方向，控制和扭轉到一個更加傾向墨西哥血緣文化系統的軌道上。

總而言之，這些關於自我生命起源的圖像，同時也揭露出藝術家在差異的時空，一次次透過書寫與再書寫 (writing and re-writing) 個人與集體生理與文化歷史生命起源的故事，不斷重新感受、審視、探詢、調整以及定位自我的主體欲望和幻想。從回溯關於出生和身分的生命源頭，我們不斷在自己短暫且有著明確始末的肉體生命中，試圖創造和實踐超越肉體／物理生命疆界的個人、社會、歷史以及文化生命的非線性循環。

從這裡再回到卡蘿的【我的誕生】，便會開始看見這幅畫內外所流洩和所隱藏的生命開始、結束和非線性的歷史循環時間。這張畫的畫題，雖然是描述嬰兒卡蘿即將脫離母親身體的一刻，但卻隱藏著藝術家同時作為母親和女兒的社會、家庭關係和欲望。這幅畫強調的是小嬰兒卡蘿呱呱墜地進入另一個未知世界的焦慮和徬徨──人進入世界的第一個生命創傷 (trauma)，即脫離母體時的分離焦慮 (separation anxiety)。然而，從上半身覆蓋白布的母體的沉默無言，以及牆上中年婦女像宛受刀刃般的痛苦愁容看來，這張畫所重現的，並不完全是小嬰兒卡蘿與母體分離的歷史經驗。畫中母體上所覆蓋的白布，象徵的其實是該母體的死亡。但從歷史資料來看，卡蘿的母親並未在生育卡蘿的時候死亡。因此，值

得我們關注的是：這裡的死亡指的是什麼呢？

　　卡蘿的母親在卡蘿繪製這張畫之前不久便過世了，而卡蘿也幾乎在同時，在美國經歷了另一次痛徹心扉的流產經驗〔參見【亨利・福特醫院】（圖1-6）〕。失去母親、失去小孩，失去（重新）作為女兒和作為母親的社會連結和家庭系譜，以及失去所有實現這些關係的欲望、夢想和希望瞬間破滅的體驗，再次啟動了人生命最初始和最遠古的創傷——母體分離經

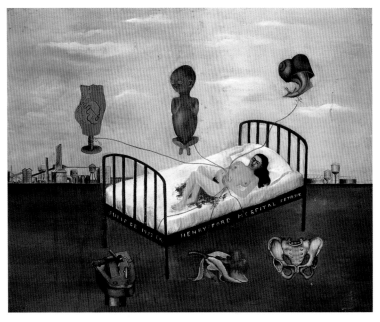

驗。從這方面來看，卡蘿這張畫，更像是藉由重新經歷人生命最初始和最遠古的創傷——母體分離經驗，來哀悼 (mourning) 所有生命中其他痛苦的創傷經驗，並同時與這些生命的感受說再見，然後可以再重新出發，找尋自己生命幸福的另一重天。

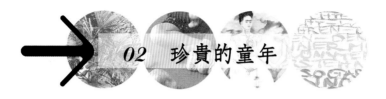

記憶的表情

　　臺灣藝術家陳進 (1907–1998) 的【小寶寶】(圖 2–1) 以及【小男孩】(圖 2–2) 等膠彩畫作，以細膩的觀察和豐富的情感，再現了二個幼兒的生活。在【小寶寶】裡，藝術家以舒緩與閒適的筆調，描寫一個小女娃無憂無慮、凝神遊玩的片刻時光。小女娃在裝飾著水墨扇面的明亮和室裡席地而坐，專注且饒富興味的把玩一輛進口玩具汽車。她的腳邊，

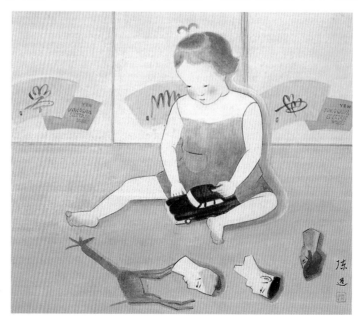

圖 2–1　陳進，小寶寶，1951，膠彩、紙，35×42 cm，藝術家家族藏。

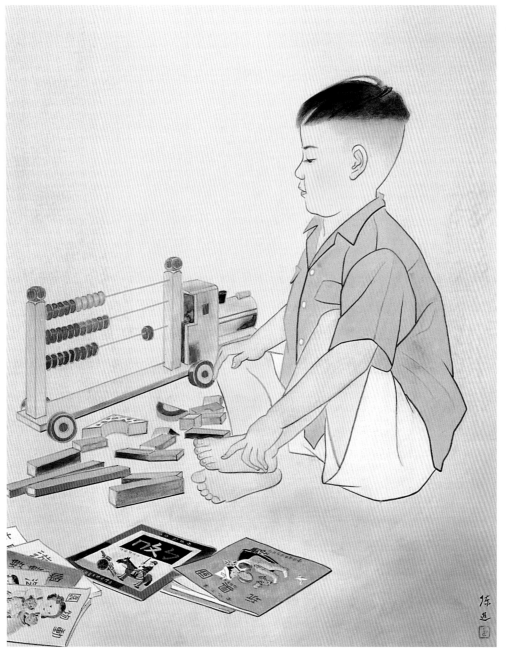

另外還散落著長頸鹿和人偶等玩具。而在【小男孩】裡，藝術家則描繪著一個小男孩（陳進的兒子蕭成家）正在學習的情景。單純的繪畫背景，烘托出小男孩正專心一致思考著數學與幾何的問題。地上並錯落有致地放著供小男孩學習之用的國語、自然科學、故事書等等基礎幼兒教材。

首先，【小寶寶】與【小男孩】銘刻著一個臺灣中上層階級小朋友的生活視野和成長經驗。在物資貧乏的戰前戰後，幾乎只有家境優渥的小朋友，從小才能受到良好教育、擁有進口玩具，並在一個安全舒適的空間遊玩、學習與長大。當然，就【小男孩】畫中人物乃藝術家的兒子這樣的自傳性關連來說，這也同時指出藝術家自己富裕的成長教育經歷以及生活經濟條件。這裡所呈現的經驗和內涵，事實上與藝術家平日最為人所熟知的【悠閒】（圖 2-3）之類膠彩畫作中所刻劃的家庭生活方式是十分接近的。在【悠閒】裡，中國傳統式的高級臥床流露出精細的材質感，配上流暢細緻的繪畫和雕花，以及典雅大方的薄紗帷幕，烘托出一個精心設計過的臺灣中上層階級閨女的臥房空間。畫中女子留著新式捲燙過的秀麗短髮，身著雕琢曲線的合身綠色旗袍，斜躺在臥床上看《詩韻全璧》一書，都暗示出她是從具備中國文化生活傳統的臺灣知識家庭出身，受過日治時期現代西化教育，並且追求現代生活流行的時髦女生。

另外一個訊息是，這兩張畫，最終是藝術家之眼、之心和之手，對於小朋友童年生活的觀察與再現。究竟畫中小朋友或說真實生活中的小朋友對於自己童年生活的主觀感受如何，我們無從得知。但我們所知的是，兩幅畫傳達藝術家作為生產者／畫家／母親／第一個觀者那種溢於

言表的綿長愛護、期待和安排。隔離險惡自然的安全室內空間，傳達出長輩的呵護和保護；現代化、西化的遊戲和教育，暗示著長輩對於晚輩的人生安排、訓育與期待；至於畫中小孩所流露出的專心、投入以及沉浸於自我世界中的光輝，更傳達出某種獨立人格的促發過程，以及大人從旁扶植、協助但又不強勢介入的關愛氣氛。

陳進的【小寶寶】與【小男孩】，傳達出一個成年人、一個母親對於

圖 2–3 陳進，悠閒，1935，膠彩、絹，136 × 161 cm，臺北市立美術館藏。

自己小孩童年情境的從旁觀察、描寫和主觀期待。從【小寶寶】與【小男孩】裡，我們比較感受不到平常小朋友的那種很 high 很放射的活力、歡樂，以及同時體現著天使與惡魔行徑的欲望。它們比較著重在傳達小朋友，從遊戲、模仿、學習乃至於認同成人社會象徵秩序的過程，換句話說就是小孩變成大人的過程。但無法忽略的是，【小寶寶】與【小男孩】捕捉到小朋友那種有時「泰山崩於前」也不太在乎的自我沉浸，以及在哪裡都可以發現片刻生活的遊戲性與美好的狀態。而這些正都是彌足珍貴的童年狀態。

國立歷史博物館與德國文化中心曾經在 2000 年聯合舉辦「再見青春·再見童顏——猶太文化展」，展示了一些第二次大戰期間歐洲猶太小朋友、青少年所創作的詩、畫以及陪伴他／她們度過集中營漫長歲月的洋娃娃等玩具（圖 2-4～6）。如同那因被拍攝成好萊塢電影而赫赫有名的《安妮日記》（*Anne Frank: The Diary of a Young Girl*，臺灣智庫中文版彭淮棟譯，1996）所呈現的一般，這些小朋友、青少年在面對那個驚懼恐怖、惶惶終日的年代時，都曾經在極端壓迫的環境當中，嘗試找尋與創造生活中一點小小的遊戲趣味和刺激。這樣的心境，我們卻難以在同時期的成年人身上看到。在「再見青春·再見童顏」裡也有一首非常感人的詩〈蝴蝶〉，是猶太小朋友佛利曼 (Paul Friedmann) 在德國集中營所作、臺灣詩人李敏勇所譯的：

圖 2-4　Anne Frank (1929–1945) 照片。

蝴 蝶

最後，到最後，
這麼飽滿的，光彩得令人炫目的黃顏色，
也許是太陽要對一個值得紀念的日子歌唱
留下的眼淚。

這麼，這麼黃澄澄的。
輕盈地掛得高高的。
我深信它的消失是想
吻別這世界。

我已在這兒過了七星期，
被關在猶太集中營。
但我在這兒發現喜愛的事物。
蒲公英召喚我
庭院有白粟樹的枝幹。
只是我從未看到其他蝴蝶。

那隻蝴蝶是最後的。
蝴蝶不會待在這兒，
不會在猶太集中營。

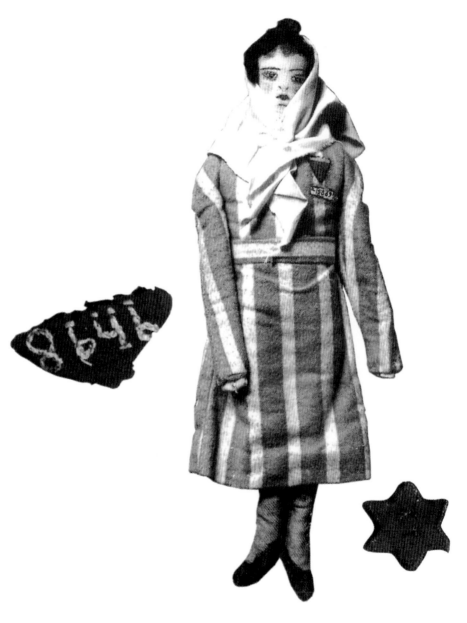

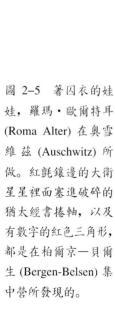

圖 2-5　著囚衣的娃娃，羅瑪・歐爾特耳 (Roma Alter) 在奧雪維茲 (Auschwitz) 所做。紅氈鑲邊的大衛星星裡面塞進破碎的猶太經書捲軸，以及有數字的紅色三角形，都是在柏爾京—貝爾生 (Bergen-Belsen) 集中營所發現的。

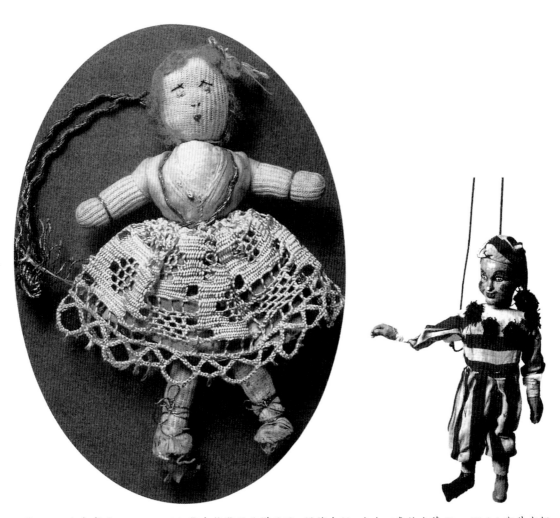

圖 2-6　在布亨瓦 (Buchenwald) 集中營發現的洋娃娃。提線木偶，由十四歲的克萊 (Jam Klein) 與其老師佛瑞德 (Walter Fread) 在特萊西恩市 (Theresienstadt) 隔離區所做。

這是一首相當沉重的詩，同時也是一首美麗、對比強烈，而且充滿視覺意象的詩。透過黃蝴蝶的離別（或死亡），它傳達出猶太集中營極其恐怖的環境，以及作者內心非常深刻的恐懼。但同時，詩中對於黃蝴蝶的燦爛飛揚，以及周遭自己喜愛的自然環境的描寫，卻表達出小朋友那種在悲慘生活中依然可以找出片刻快樂的天真。近幾年一部特別而且令人感動的義大利電影《美麗人生》(*Life is Beautiful*, 1998) 中，主角爸爸便是利用平常與兒子玩耍的遊戲，讓兒子可以在慘澹折磨以及遙遙無終的集中營生活中倖存下來，並且試圖讓小朋友對生活依然抱著快樂、純真、尊嚴和希望。

也許正是這種片片段段的快樂、純真、尊嚴和希望的吸引，使得早已失去童年時光的成年人總是(那些有著悲慘童年經驗的成年人依然是)對它念念不忘，不斷透過記憶、想像和虛構，再現與重建它的情境。這樣的童年回返或再現，一方面似乎是對於幾乎不存在於現實成人世界的、已然失去的美好樂園的需要與欲望投射；另一方面，則似乎是成人整理生命，以找到現實生活中重新定位、重新出發的能量。2001 年，臺灣策展人王嘉驥在臺北當代藝術館策劃的「再現童年」展覽裡便有許多臺灣藝術家的創作，呈現了類似的生命軌跡。

徐瑞憲 (1966–) 參加「再現童年」展出的【童河】（圖 2–7），乃是以複合媒材、動力機械的組構，模擬小時常玩的紙船遊戲。藝術家基於耐久特性以及視覺上的質感與量感考量，以陶瓷模擬造出一艘艘的小白船。那些小白船層層排開，下面有機械的設計控制，讓那些小白船隨著

圖 2-7　徐瑞憲，童河，1999，金屬媒材、馬達 64 組、陶船，500×833 cm，藝術家自藏。

機械動力的韻律，猶如在潺潺的溪流上擺動一般。

　　【童河】，再現的是徐瑞憲的童年經驗，及其童年時光中恣意享受的自然。小時不愛唸書的他，數學常常考得很難看。每次只要有數學作業或數學測驗，一放學他便把搞砸了的證據一頁頁撕下，然後一張張摺成紙船。那時他住的捷運後山埤（現在寸土寸金的信義計畫區）附近還有一個湖，從學校升學價值逃逸的他，常會和朋友家人在那裡划船嬉戲，盡情享受大自然的風光。徐瑞憲的【童河】，深植於創作者對於當下高度工業社會競爭發展狀態的感慨和批判。當商業社會、土地開發過了頭，創作者兒時習慣相處的大自然不見了。人與自然之間，人與人之間，幾乎只剩下醜陋的競爭關係。人們從小到大失去了創作者小時所擁有的天真與單純，與大自然之間更是疏離，一切世故總是為了長成能夠在社會競爭中出人頭地的人而努力。

　　徐瑞憲的【童河】，通過自己的童年經驗以及與之緊密連結的自然經驗的回復與召喚，嘗試在當下這個臺北的水泥都市叢林中，再造那個已然失去的自然樂園，以及人與自然、人與人之間那種和諧相長的關係與樂趣。徐瑞憲的機械動力設計和組構，脈絡之間象徵著現、當代社會的高度工業文明與都市水泥叢林發展。但它們卻不是創作者所要批判的社會的冰冷複製圖像。徐瑞憲的機械創作，用的是偏冷的材質，所構築的卻是充滿美好人性溫度的樂土，而這個正是透過童年趣味、童年經驗的再造來完成。同時，這個童年的回返，也恰好讓創作者完成他自認為作為一個創作者的使命與天職，那便是為世人呈現美好的世界和理想。

記憶的表情

相對於徐瑞憲對於童年的回返與再現，乃在召喚前都市叢林時期的「天人合一」（或說人與自然和諧）的美好世界，洪東祿 (1968-) 在同展覽中所展出的【金剛戰神】(2000)、【春麗】（圖 2-8）以及【阿修羅 N1211 之時代廣場】(2001) 等創作，或其於 2002 年所發表的新作【涅槃】（圖 2-9、10），則以略帶諧謔的氣味以及不同的被再現經驗（數位科技娛樂世界的童年、青少年），嘗試呈現另一種不同的現實和虛構世界。在【金剛戰神】以及【春麗】裡，明顯沒有試圖回復大自然以及「天人合一」的懷舊和手工感。

　　洪東祿借用童年、青少年時期如「無敵鐵金剛」和「快打旋風」等等當時在臺灣流行的熱門卡通、動畫和電玩等數位娛樂科技中的主角人物，並將他／她們任意植入諸如中國、美國（但沒有臺灣）的影像背景裡，以擴大和創造一個看來既現實但又虛幻的世界。如在【春麗】裡，洪東祿便將日本電玩「快打旋風」裡深受喜愛的中國人角色「春麗」，和中國天安門廣場以及看似塑膠花的影像結合在一起。整個合成影像，泛著粉紅色、紅色、黃色的基調，輔以黑網以及燈箱照明，更顯得青春俗豔、夢幻無限。

　　於是，「春麗」所代表或所存在的那個數位扁平化的虛擬世界，被具體的物件（作品材料與形式）以及具體的地標（中國天安門廣場、美國時代廣場）給立體化、實體化了。那個原本冰冷的 101 電子世界，突然間像是得到了實際物體的鮮活熱度。在【涅槃】新作裡，藝術家更進一步將如此的創作企圖，做了更身／深體化的演繹。在其參與之「造境」

圖 2-8　洪東祿，春麗，2000，黑網、雷射輸出、燈箱，160×120 cm，藝術家自藏。

圖 2-9　洪東祿，涅槃，2000，動畫、互動裝置現場，藝術家自藏。

展覽（同樣是王嘉驥所策劃）空間裡，電玩遊戲中的女子玩偶宛如商品化的十二使徒聖像般一字排開。如同經由三稜鏡折射而來的電玩女子的大幅合成影像，在空間的另一牆面共同打造著神聖的氛圍。且其特意設計的視覺混亂，似乎更強烈地塑造出某種超人類感官經驗的新宗教奇蹟。這樣的布局，試圖在藝術家所設計的太空艙互動裝置裡形成一個虛擬世界的高潮。藝術家期盼觀者進入那個太空艙裡親身體驗他所虛構的世界。與外在物體世界的肉身隔離、迷幻痴魅的電音、流動錯亂的影像，藝術家企圖讓那樣的世界，流竄在觀者身體的每一條經脈和細胞。

　　以【春麗】和【涅槃】這類的藝術虛構，藝術家擴大了數位虛擬世

記憶的表情

圖2-10 洪東祿，涅槃，2000，動畫、互動裝置局部，藝術家自藏。

界對於人類感官、認知機能的影響力，提供了與較為壯大之現實物理世界平行的一種逃逸路線。在那個理想的虛構世界裡，邊界是被刻意打亂的（但必須注意的是消費女體的文化制約並未被打破），沒有什麼是不可能或不可以的。時間、地域、國家、文化、歷史，都可以是混種而同時存在的。

03 我是藝術家

　　小時候，語文老師總是喜歡出個作文題目叫做「我的志向」，彷彿七、八歲的我們已經清楚未來幾十年的人生方向似的。無論知不知道當作家和當科學家、當拾荒者和當商人到底是什麼、他／她們之間又有何差異，我們總得天真的說／掰些像樣的理由來支持自己的說法。現在回想起來，這個語文練習，簡直就是成年禮與社會化的重要儀式之一。在那一瞬間，在那幾張紙的方格空間裡，我們得去追溯和演練一遍自己究竟是什麼樣的人？我們的天命、天職是什麼？喜歡什麼？討厭什麼？在行什麼？笨拙什麼？要寫／表演出什麼志向、企圖心、性格和行為模式？爸爸媽媽、老師甚至社會同學會喜歡嗎？還是他／她們會笑我、排斥我呢？在這個上天下地的思索過程裡，我們展開了未來一生也會不斷重複的自我形象與社會認同定位與再定位歷程。

　　「我的志向」是什麼？假如「我的志向」是做個藝術家，那會是什麼樣的景況呢？究竟藝術家是什麼樣的人？藝術有什麼吸引人的地方？從事藝術創作需要什麼樣的條件和能力？藝術家／們如何看待自己？又希望別人怎麼看待他／她呢？從藝術家的自畫像裡，我們可以較直接地了解這些藝術家如何在當時社會裡定位自我形象和社會認同的方式與問

題。

　　荷蘭畫家茱蒂絲・蕾斯特 (Judith Leyster, 1609–1660) 的【自畫像】（圖 3–1），清楚地再現了她的畫風以及藝術家、繪畫與觀者等藝術活動的環節，為西洋美術史留下稀少且珍貴的女性藝術家創作藝術的形象。畫家穿戴整齊，但輕鬆自在的坐在畫布前面。拿著畫筆和調色盤的她，正在畫畫。她好整以暇、平易近人地看著觀者，自信且享受著繪畫這件事情。這個平民藝術家有意識地（如同現代廣告行銷自己的職業一般）讓觀者了解到她的畫風以及在繪畫上的專業能力。畫架上的畫面右邊，有個男性藝人正興高采烈地拉著小提琴。這幅畫暗示著藝術家的藝術贊助者的階層和社群。而這類飲酒作樂的荷蘭日常生活風俗繪畫，正是藝術家謀取生計並以之聞名的媒介。

　　法國藝術家拉碧兒吉雅 (Adélaide Labille-Guiard, 1749–1803) 的【自畫像】（圖 3–2），也是以男性藝術家為中心的西洋美術歷史裡相當罕見的女性藝術家形象之一。與蕾斯特【自畫像】不同的是，畫裡拉碧兒吉雅穿著十八、十九世紀法國一般仕女名媛的服飾，一面畫畫，一面溫文拘謹、優雅有禮地看著我們。畫室左邊的暗處，放置了仿希臘羅馬的人物雕像，呈現出藝術家所認同與跟隨的法國當時的新古典主義美學思潮和訓練。這都顯示出藝術家和宮廷、上流社會以及藝術學院之間的親密關係。她也許出身上流社會，曾受正式或非正式的法國學院訓練，而且她的贊助者也可能來自同樣的社交網路。另外，畫家與背後兩名專心揣摩老師畫作的女學生之間的親密，則暗示出一種有意識的藝術傳承或學

新古典主義(Neo-Classicism)：十八、十九世紀拿破崙王朝最具代表性的學院風格，講究完美、永恆、規律、理智的思考，重素描而輕色彩，在畫面上追求如雕刻般的效果；強烈排斥主觀、誇張的藝術表現方式。以拿破崙的宮廷畫家大衛及安格爾最具代表性。

03 我是藝術家

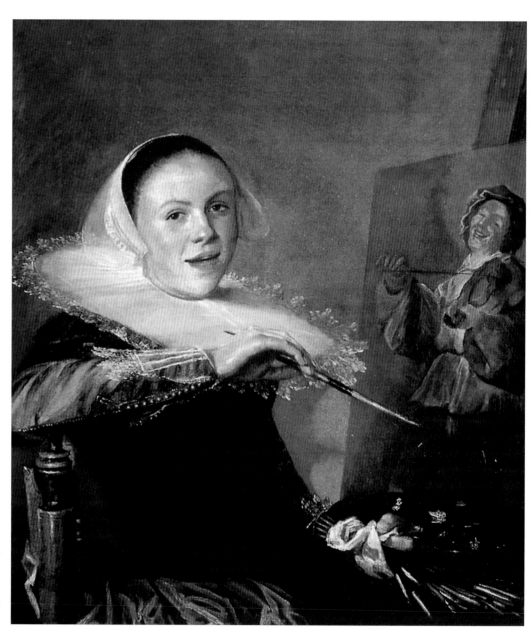

圖 3-1 茱蒂絲·
蕾斯特，自畫像，
c. 1630，油彩、畫
布，74.6×65.1cm，
美國華盛頓區國家
畫廊藏。

圖 3-2 拉碧兒吉雅，自畫像，1785，油彩、畫布，210.8 × 151.1 cm，美國紐約大都會美術館藏。

院傳承的關係。拉碧兒吉雅在這裡不僅是個藝術家，也是個藝術導師。

　　維梅爾 (Johannes Vermeer, 1632–1675) 的【藝術家工作室】(圖 3-3)，也呈現了作為一個十七世紀荷蘭藝術家的工作樣態和藝術信仰。畫面的右邊，是藝術家一邊看著模特兒一邊作畫。模特兒裝扮成古希臘的繆思女神的模樣，給予藝術家源源不絕的靈感。整幅畫沐浴在活潑的光線下，溫潤的黃藍色調、精準的黑白地板，烘托出迷人且溫馨的室內場景。雖

記憶的表情

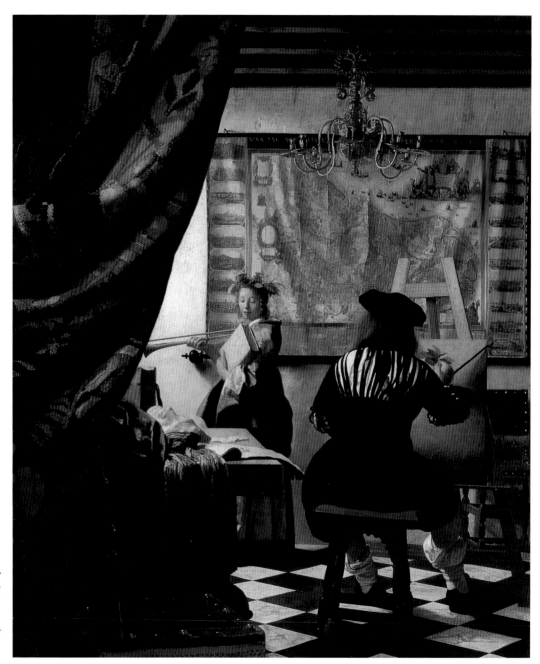

圖 3-3　維梅爾，
藝術家工作室，c.
1665-66，油彩、畫
布，120×100 cm，
奧地利維也納藝術
史美術館藏。

然只呈現了畫家的背影，但維梅爾也清楚呈現了自己的繪畫活動和知名動人的室內生活畫風格。

值得一提的是，維梅爾在此有意識地讓觀者知道繪畫並非單純的技巧或寫實的匠藝演練。模特兒扮成古希臘的繆思女神的模樣，顯示出藝術家要強調他和古希臘人文傳統的聯繫。畫室牆上的荷蘭地圖，則企圖呈現出藝術家與當時荷蘭國家社會的聯繫。這樣的安排和布局，揭露出維梅爾在強調藝術家不是工匠而是人文社會思想家的思維。

維梅爾的【藝術家工作室】，呼應著當時荷蘭藝術家迫切改變其政治、社會、文化與歷史地位的欲望。在當時或更早以前，許多藝術家的自我認知和社會對藝術家的定位之間有相當大的落差。受到義大利文藝復興時期藝術家備受帝王禮遇的影響，有些藝術家開始更有意識地認為藝術家是全方位的天才思想家和科學家，而藝術則是高尚的人文活動。但特別是在當時北方的歐洲社會，藝術家仍然被認為僅是自然與世界的模仿者或塗塗抹抹的工匠，因此和勞動者一樣，無法享受政府給予中上層階級的社會福利和生活特權。面對這樣的認同落差，有些藝術家開始強悍地重新塑寫和定位自己與藝術的形象。

在這方面，十五、十六世紀的德意志藝術家杜勒 (Albrecht Dürer, 1471–1528) 便是個相當自覺的先驅運動者。正當義大利文藝復興發展如日中天的時候，杜勒以精細無比、層次豐富的金屬版畫，詭異魔幻的宗教題材，研發出能與之比擬的北方國際人文主義。同時，杜勒也是當時歷史上繪畫最多自畫像的藝術家。其實在那個時候，藝術家不被鼓勵、

文藝復興 (Renaissance)：十四世紀末到十六世紀間的一次歐洲文化革新運動。首先發生於義大利，以回復希臘羅馬古典文化為目的，對抗中世紀以來以基督教為中心的思考，被視為近代人本主義的開端。達文西、米開朗基羅，和拉斐爾，被稱為文藝復興藝術三傑。

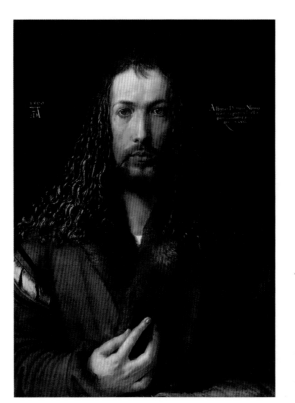

圖 3-4　杜勒，自畫像，1500，油彩、畫板，67×49 cm，德國慕尼黑古代美術館藏。

也很少繪製自己的肖像，因為他們僅被認為是模仿自然的巧工，沒有美學、沒有想法也沒有地位。但杜勒的自畫像，堅決地駁斥了這樣的想法，並將藝術家形象畫入當時上層階級才可擁有的肖像畫傳統中。在 1500 年所畫的【自畫像】（圖 3-4），杜勒便將自己畫成英俊斯文、衣著不俗，會思考有想法的貴族青年。更重要的是，畫中人物採取了宗教畫裡耶穌傳道的手勢。將藝術家與基督相提並論，而且藝術家採取王族的正面肖像姿態傳統，都宣示著藝術家自覺與主觀的定義自我和生涯活動，並企圖提升藝術家整體社會地位的自我意識和欲望。

　　委拉斯蓋茲 (Diego Velásquez, 1599–1660) 的【宮女】（圖 3-5），雖然不是藝術家的自畫像，卻也清晰訴說著藝術家對自己的期望。這幅畫原名【菲利普四世一家】，描寫年輕的菲利普國王一家生活中相當平凡的

一刻，但卻以全身肖像畫和歷史畫的尺幅表現出來。整幅畫的布局由淺至深、光線錯落有致。右前方有侏儒、沉靜睡著的小狗，以及調皮踏狗的小女孩；右方中間則有侍女和男性官員在交談；右後方則是一位侍從正從透露著光線的通道走過。畫面最亮的中間則站著看著前方的小公主瑪格莉特和小宮女們。這個宮廷的主人菲利普四世站在觀者看不到的前方，但卻映照在中間後方的鏡像上。至此，皇室成員的日常生活一景彷如生活快照般，被委拉斯蓋茲精準的捕捉下來。這種遠看幻覺如真彷如現代快照、近看卻畫跡揮灑的畫法，乃是委拉斯蓋茲著稱於世的原因之一。

有趣的是，委拉斯蓋茲也將自己畫入畫中，並且占據左方近三分之一的畫面。雖說畫家因繪畫皇室生活的緣故而似乎不得不在場，但以如此大的版面置身其中，除了罕見之外，也透露藝術家試圖融入皇家、成為皇室一員的渴望。他除了安排自己正在進行畫事之外，也將自己畫成腰間繫帶著官徽、穿著官服的官員。皇室舊規章規定，工匠等手工勞動者，和猶太人、摩爾人等族群一樣均不得參與皇家騎士團，亦不得晉升貴族階級。究竟藝術家是工匠還是如人文學者一般？這在當時引起相當大的激辯。雖然委拉斯蓋茲服務於皇室，但他在完成這幅畫之前一直都不是皇家騎士即貴族階級的一員。在【宮女】畫裡，畫家黑色制服胸前的紅色大騎士徽章，其實是畫完成之後的二年，菲利普四世才特意准許他放上的。但至少在這之前的二、三年，委拉斯蓋茲卻已對作為宮廷藝術家的自己，有了這樣的自我和生涯上的安排。

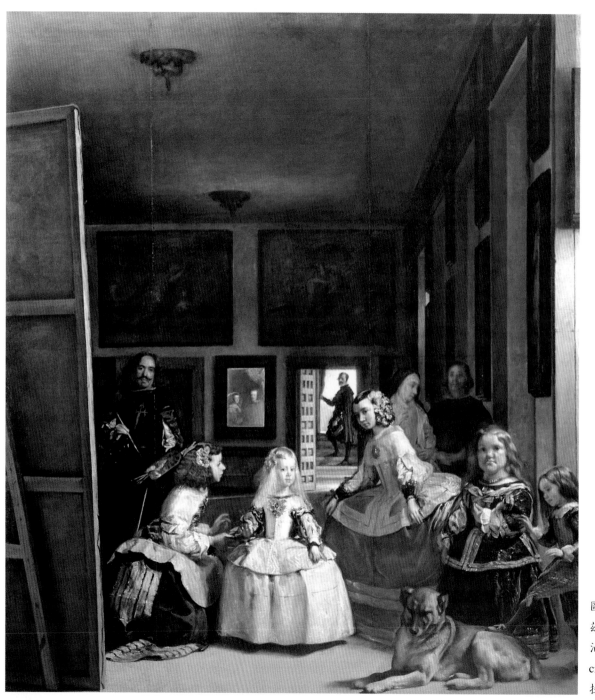

圖 3-5 委拉斯蓋
茲，宮女，c. 1643，
油彩、畫布，318×276
cm，西班牙馬德里普
拉多美術館藏。

我們從委拉斯蓋茲的【宮女】清楚的看到美術傳統裡糾結辯證的藝術與藝術家是什麼的問題。畫面的右邊，揭示了藝術家總無法避免的要和藝術是真實描寫或抽象表達的歷史論題四目相接。究竟藝術是藝術家被自然宇宙附身的結果？還是藝術家主觀詮釋自然和人文宇宙的結果？究竟這張畫是記錄菲利普王室日常生活一景的忠實寫照？是藝術家根據其所知其所感而安排和轉譯出來的？還是藝術家所創造的另一種虛擬的真實？菲利普王室是否曾經像畫面一般過生活現已無法得知，但畫面左邊裡藝術家的在場和積極介入，卻透露出栩栩如生、彷若快照般的繪畫，不只是畫中人事物真實生活的反映和描繪而已。它乃是出自於有著主體意識的藝術家之心、之眼、之腦和之手。無論是具象還是抽象，無論是描繪還是表現，藝術都是人類自我中感性、理性、身體與社會關係交織和對話的結果。

04　身體與我

　　以【去你的肥】（圖 4–1），臺灣的年輕藝術家許惠晴 (1979–)道盡了許多減重者和自己身體之間的愛恨情仇。在鏡子上面，許惠晴擺了一大塊肥滋滋的五花肉，而且密密麻麻叉滿中醫針灸用的針。雖然叉滿針的五花肉有點風乾，但它被拿來象徵人們針灸減肥的力道卻未曾稍減。藝術家刻意將鏡子放低，觀者只要靠近一點，五花肉和自己的影像便會立即映入眼簾。由於鏡子的邊緣被裝上金黃色的木製畫框，那五花肉以及觀者的鏡像，似乎馬上拼組成一幅詭異的自畫像。如果說自畫像是作者對於自我主體的表達與探索，那麼許惠晴這裡所揭露的，是以既諧謔又真實的類比與象徵手法，凸顯藝術家自己與身體認同之間的糾纏。而且，藉著鏡子無私的反射，觀眾也直接被拉進這樣的對話裡面。

　　雖然臺灣的文化傳統，較少鼓勵人們認識、談論身體。但暗地裡，身體卻一直在形塑個人和社會自我認同的過程中，扮演了相當重要的角色。理性上、表面上，也許我們都明白人不可貌相的道理，但事實上、感情上，很遺憾的我們卻常常以外貌來衡量自己也衡量別人。對自己或別人身體某些部分的不喜歡或甚至是不滿，常影響著自己的信心以及對自己和對他／她人的看法。許惠晴的【去你的肥】，以及其他相關的創作

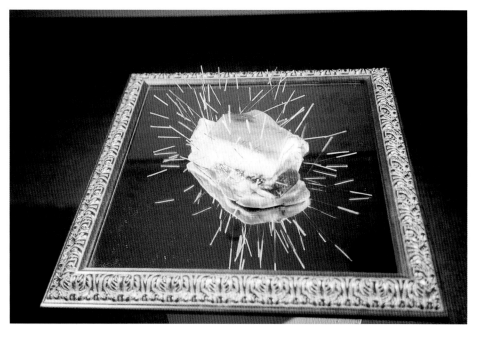

圖 4-1　許惠晴，去你的肥，2000，木框、鏡子、肥豬肉、針灸針，50×50×20 cm，藝術家自藏。

如【被消化系統排除在外的空間】（圖 4-2）和【去你的，來我的】（圖 4-3～5），赤裸裸且開門見山的揭示出個人與身體之間暗潮洶湧的辯證過程。這個創作計畫，在目前全世界的商業機器和某些社群網絡都在推行整形美女運動之際，更顯得意味深長。

　　【去你的肥】，顧名思義，有著要身體脂肪立即消失的豪氣，同時也有對於脂肪如影隨形的厭煩和不耐。這個許多外人眼中是「長相甜美可愛、身材高挑勻稱」的空姐／藝術家，似乎不這樣看自己，並且對於消滅幾公分脂肪所圈圍出來的「叛軍領土」明顯有種難以自拔的愛憎。密

圖 4-2 許惠晴，被消化系統排除在外的空間，2001，塑膠袋、半年來因吃所產生的垃圾，長約 20m（視展出場地而定），藝術家自藏。

密麻麻的灸針，暗示著酸楚、緩慢且費時的重複性傳統醫療過程。這更傳達出：減肥這件事，似乎是藝術家定位與完成自我和創作中一個相當核心且必要的漫長儀式。借用傳統雕塑的話語來比喻，藝術家好比拿著雕刻刀的雕刻家，慢慢削除藝術作品上多餘的泥石，直到心目中那個符合黃金比例的形象出現。只是，從許惠晴充滿自傳性的創作脈絡來看，這個藝術作品乃是藝術家自己，而這個符合黃金比例的形象，則是某種夾雜著真實、慾望和幻想的完美自我形象。

在這個追求完美自我形象的過程中，我們也看到許惠晴的觀念性創作【被消化系統排除在外的空間】。許惠晴將半年裡吃的東西所產生的廢

棄包裝等等，一件件仔細用塑膠袋收起來，然後像紀念品般的展示出來。利用這些被廢棄、被排除的包裝，她再現出包裝空間內被包裝食物的缺席。那麼被包裝的食物何處去了呢？作品標題，清楚指出已然佚失的食物，早已進入藝術家的消化系統，然後轉化為身體能量和脂肪的事實。這些琳瑯滿目的展示，顯露的並非藝術家的收集癖好和喜孜孜的戰利品。每一件展示物，都暗示一個看不見的從食物、進入消化系統，並轉換成身體脂肪的過程。【被消化系統排除在外的空間】是對這些過程的記錄和回溯，召喚出攸關身體認同的飲食焦慮，以及反覆對於自我和自我控制力的懷疑。這個展示，反而像是不堪食物誘惑所以自我戰敗的「舉白旗日記」。

相對於此，許惠晴的另一件創作【去你的，來我的】則是將吃進去的食物展示出來。【去你的，來我的】以商業攝影的手法，再現藝術家從 2001 年 8 月 14 日至 8 月 20 日七天中三餐所吃的食物，以及吃後再行吐出的嘔吐物，同時也記錄下當時藝術家的身體影像與身體尺寸。展出時，許惠晴並且提供七天的菜單和簡單的心情日記等文字記錄供人參考。藉由刻意的簡潔、乾淨、對稱、顏色豐富的表層美學氣質（甚至連嘔吐物都符合這樣的原則），【去你的，來我的】弔詭呈現的是底層「要『美』」、「想瘦」與「催吐」的身體暴力。在餐餐綿長反覆的焦慮以及催吐所引發的身體不適感之中，「為什麼要瘦？」「為什麼瘦就是美？」「為什麼情不自禁的要減肥？」這些問題不斷像海浪般的席捲而來，批判著自己。

事實上，已經有很多醫學報告顯示，催吐、吃減肥藥等等都有導致

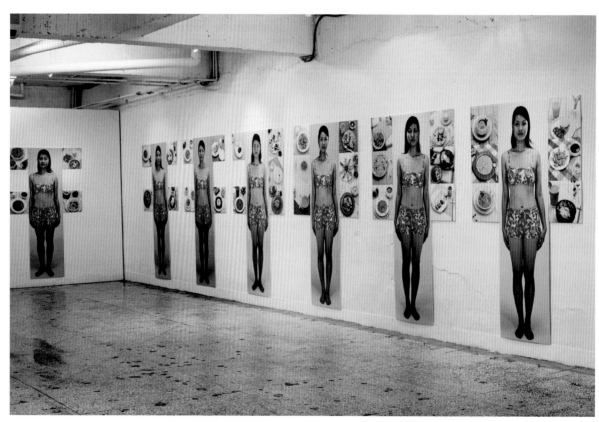

圖 4-3　許惠晴，去你的，來我的，2001，數位輸出影像，高 180 cm、全長約 10m，藝術家自藏。

身體賀爾蒙、自律神經失調的高度風險。同時，也有很多減肥、塑身手術失敗致死的臨床案例。為什麼呢？為什麼不能喜歡自己的身體呢？究竟是什麼樣的欲望，驅使我們越過理性，執起那把好比凌遲用的刀，對自己身體百般切割呢？而且，為什麼這樣的欲望實踐，對於女人來說，問題更加迫切呢？在電視媒體已經將減肥和整形打造成「新臺灣全民運動」以及「社交與職場無往不利之方」的

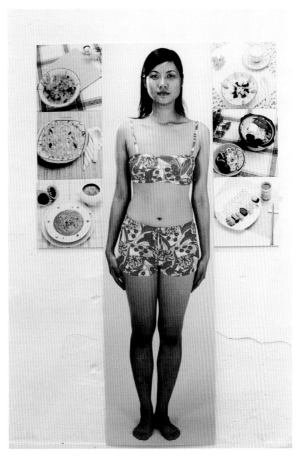

圖 4-4　許惠晴，去你的，來我的，2001，數位輸出影像，單張高 180 cm，2001 年 8 月 14 日，藝術家自藏。

現在，而且越來越多人為追求自信會選擇動刀當個「整形美女」或「整形帥哥」的時候，也許這些問題還蠻值得我們重新看一看的。

　　臺灣的中生代藝術家林珮淳 (1959-) 的複合媒材裝置【相對說畫】（圖 4-6～8），便宣示了藝術家對於這些問題的意識型態分析與歷史考

一日飲食攝取、運動、及反省紀錄表　　　　日期：8月14日

時間	自	外	項目	份量	炸	煎	燴	炒	烤滷	涼拌	蒸煮燙	奶類	主食類	肉豆蛋	蔬菜類	水果類	油脂類	糖	其他
4:00		※	麥當勞滿福堡	一個				※			※		※	※			※		
:		※	薯餅	一個	※								※				※		
:		※	柳橙汁	500cc						※						※		※	
4:15			催吐																
4:35	※		紅蘿蔔葡萄果菜汁	500cc						※					※	※			
:		※	三鮮麵	一大碗							※		※	※	※				
4:45			催吐																
8:45	※		奇異果鮮蝦	5隻							※			※		※			
:		※	檸檬蒟蒻絲	100g						※									※
:		※	香菇白菜湯	一碗											※				
9:00			催吐																
1:10		※	柳橙汁	200cc						※						※		※	

運動項目				時間		運動項目			時間	
體重紀錄50	胸圍91	腰圍65	臀圍94	大腿最粗51	小腿最粗34	手臂25	肚子小腹80		紀錄時間	
57 kg	86.7cm	70cm	98.5cm	57cm	33.2cm	27.1cm	81.5cm		9:30	

本日反省及心得紀錄：

今天是第一天執行展覽拍照的第一天，所以一大早起來就開始非常忙了，而且第一次總是比較不熟悉，竟然忙到中午還沒吃下任何東西，所以吃地餐時已經是下午了，還是吃麥當勞呢！不過連續吃吐兩餐，在緊接吃晚餐，其實已經有點兒害怕了。幸好吃這些東西不久都會把它吐出來，就不用擔心會胖了。不過執行晚餐時發生了一見不幸的事，在晚餐我先吃了香菇及白菜湯，結果催吐時香菇及白菜再怎麼吐也吐不出來了，唉！小腸偷走了它們！今天忙到半夜2點多，所以身體還是需要偷走點東西。

一日飲食攝取、運動、及反省紀錄表　　　　日期：8月20日

時間	自	外	項目	份量	炸	煎	燴	炒	烤滷	涼拌	蒸煮燙	奶類	主食類	肉豆蛋	蔬菜類	水果類	油脂類	糖	其他
2:30	自		鮮奶油	一些							※						※	※	
:	※		西瓜	2盤						※						※			
5:10		※	蜜棗	8粒							※					※			
6:50		※	香蕉牛奶	300cc						※		※							
6:55		※	西瓜	一盤						※						※			
:	※		豆腐羹	一份						※				※	※				
7:05			催吐																
8:20	※		泡麵	一碗							※		※		※				
:		※	火龍果	一小粒												※			
8:30			催吐																
12:35		※	火龍果	一小粒						※						※			
:		※	冰淇淋	一個						※		※	※			※		※	

運動項目				時間		運動項目			時間	
體重紀錄50	胸圍91	腰圍65	臀圍94	大腿最粗51	小腿最粗34	手臂25	肚子小腹80		紀錄時間	
58kg	87.5cm	67.2cm	97.5cm	55.5cm	34.1cm	28cm	84cm		2:05	

本日反省及心得紀錄：

終於是最後一天了，我的胃在歡呼說！因為所有的餐是晚上財拍，所以白天我還是吃了一些也的沒的，而鮮奶油幾乎被我吃光光了。在晚餐時我也是吃了一大堆東西鮮填一下胃讓我好吐些，吐的結果還不錯呢！而最酷的是粉紅色火龍果，吐出來真的很美。半夜拍人的時候還吃到了我這輩子最想吃的冰淇淋，真是無比幸福開心。可是心中還是很害怕這些東西會被身體吸收進去變成肥，唉！想吐又想吃的心情你懂嗎？

圖 4-5　許惠晴，去你的，來我的，2001，2001 年 8 月 14 日至 8 月 20 日每天的記錄表，藝術家自藏。

圖 4-6 林珮淳,【相對說畫】系列,1995,絹印、刺繡、人造絲、油畫於帆布,臺北市立美術館裝置展場。

掘。藝術家以相當整齊的正方形格子,拼組成一整面牆的壯觀裝置。其中,暗綠色正方格裡的許多扇面帶出藝術家的思考主軸。有一組扇面裡中國傳統美女和金髮美女的形象被並置於一朵朵蓮花之上,展現出婀娜多姿的體態;同時又有另一組扇面將高跟鞋和三寸金蓮的形象並置在一朵朵蓮花之上。藉著如此的對照關係,藝術家將這些美女以及打造美女的技術和機制直接的揭露出來。此外,藝術家並採集相關的歷史文獻資料以及當時的商業廣告修辭,補強與解釋主軸影像的脈絡。在黑色正方

圖4-7　林珮淳，【相對說畫】系列（局部），1995，絹印、刺繡、人造絲、油畫於帆布，270×400×3 cm，部分作品澳洲國立沃隆岡大學藏。

格內，是中國傳統典籍以及臺灣當時減肥瘦身廣告對於「身體塑形」的美感和技術宣傳。而桃紅色、紫色和藍色絹布正方格，上面則繡著形容三寸金蓮的性感短語。同時在這整面牆的裝置之外，並另有許多長方形的裝置。每一個長方形裝置，又由左右二邊的長方形拼組而成。左邊是呼應形容三寸金蓮的性感短語的現代減肥瘦身廣告標語，右邊則是呼應前提主軸影像的中國傳統兩性相處的圖像。

圖4-8　林珮淳，【相對說畫】系列（「讓男人無法一手掌握」），1995，絹印、刺繡、人造絲、油畫於帆布，200×75×6 cm，藝術家自藏。

　　閱讀【相對說畫】這件商業廣告設計手法意味濃厚的作品，我們可以觀察到在許惠晴創作中較不明顯的社會意涵。許惠晴的創作揭示了身體與自我之間掙扎和怨戀的個人戰場；林珮淳的【相對說畫】則以類似政治宣傳的強勢力道，揭示了該戰場裡許多看不見的集體社會制約。

　　表面上看起來或說以前有很多人堅信不移，美感或美感標準似乎是超越的、放諸四海皆準的。換句話說，希臘人的古典雕像或史前時代豐胸肥臀短身的女神雕像，在我們眼中看來也是美的。但現在似乎越來越

多人可以理解所謂的美，有其時間性、歷史性、地域性和文化性；而「美」與「醜」更有其文化相對性。至少，【相對說畫】裡的金髮美女和中國傳統的燕瘦環肥，便呈現出關於身體美學的不同文化信仰和相應技術。但即便美的標準放鬆了，為什麼每天、每個社會依然有些人會借助不同的科技發明或傳統醫療，改造或傷害自己的身體以符合某些美的標準呢？

【相對說畫】從父權制度與資本主義的機制裡，追溯減肥瘦身整形熱的原型操作。【相對說畫】裡的影像，透露了傳統父權社會裡男性依其喜好所制訂和因襲的女性身體美標準（女人纏足，男人不必裹腳），同時現代的傳播媒介更挾著資本主義勢力的運作將之無遠弗屆傳送的結果，是這些標準逐漸和社會認可個人以及自我認可的價值體系緊密的結合在一起。以前不纏足的女生嫁不出去或出門被笑，現在太矮的男生和太胖的女生依然較不容易找到婚配對象，或有時會因身材而在社會和工作上受到歧視。而這些外在的歧視，很容易便透過類似「女為悅己者容」這種以男性品味為中心的身體情愛機制和追求事業晉升、人緣廣闊的欲望驅動，而接受或內化成為個人定位自我的有形和無形判準和實踐。

1970 到 1990 年代中期，有很多女性主義者紛紛站出來批評這種加諸於女人身體和自我上的種種社會暴力機制。而且，每年都有很多女性因為隆乳、抽脂、整形、穿高跟鞋等等而有各式各樣的不堪和傷害。但非常令人遺憾的是資本主義無敵。面對如此強大的輿論壓力和醫療傷害，1990 年代中期以後減肥瘦身與美容整形業者行銷策略轉向了。他／她們的新口號，對準了個人求美的內化意識形態做文章。他們宣稱，整形瘦

身是為了作自己、是為了有自信，是為了追求更順暢的生涯道路。「女為悅己者容」有了新註解，這個「悅己者」變成了女生自己。表面上這個轉向，似乎是符合現下女性追求自覺和身體自主權的一種表徵。而媒體宣傳和許多女性名人的現身說法，更不斷強化透過改變／傷害身體可以自我滿足以及取得社會認可的自主印象。但實際上必須被看見的事實是，減肥瘦身與美容整形業者也正利用這種意識假象，合理化其將女生身體和自我認同切割成可被塑形、可生產利潤的區塊的行為。他們在分食新女性荷包的同時，依舊執行了某些擁有定義別人身體形態權力的人的美學暴力。而新女性如今所面對的，便是這種更複雜、更細微、更具滲透力的身體和欲望戰場。

05 歷史、文化、國家與自我

在臺灣美術史學者蕭瓊瑞的巨著《五月與東方——中國美術現代化運動在戰後臺灣之發展 1945-1970》（臺北：東大圖書，1991）裡，詳盡記述著臺灣戰後一波波驚濤駭浪的「正統國畫之爭」。所謂的「正統國畫之爭」，簡單的說，就是當時隨蔣介石政權來臺的外省籍藝術菁英，與受日本教育的臺籍藝術菁英之間，對於臺灣國家美術主導權、詮釋權的美學政治鬥爭。

究其原因，乃戰後甫設立的全臺唯一官方正式美術競賽性展覽「全省美展」之公平性、開放性和代表性，均遭受外省籍藝術菁英的挑戰和質疑。籌備設置「全省美展」競賽與評審制度的人員，係以受日本教育的臺籍藝術菁英（臺陽畫會）為班底。且絕大多數歷屆的獲獎者亦為受日本教育的臺籍藝術菁英。換句話說，「全省美展」所提供的藝術成就認可管道，對於受日本教育的臺籍藝術菁英來說，較為暢通。歷屆以降，少有外省籍藝術菁英入選「全省美展」，僅有極少數外省籍藝術菁英，透過政治酬庸的關係，直接進入評審制度。

然而，從「全省美展」評審與獲獎人的省籍身分欠缺平衡的結果來理解「正統國畫之爭」，僅僅粗略的觸及文化霸權機制問題的冰山一角。

臺陽畫會：即臺陽美術協會。1934年創立，發起人包括陳澄波、廖繼春、陳清汾、顏水龍、李梅樹、楊三郎、李石樵等人，致力於推廣現代美術。其為日治與光復前後時期臺灣最重要的畫會之一，1935年即舉辦全臺的美術展覽。目前為創作交誼社團。

真正核心的問題之一在於，從蔣介石政權完全接手臺灣，以及二二八事件之後外省統治菁英極力壓制本省與被統治階級以鞏固自身權力的新國家、社會機器運作下，臺灣美術、文化體制與美學的權力板塊重整，亦如箭在弦上、一觸即發。

很明顯的，當日本統治者離開、外省統治者勢力尚未完全鞏固之前，受日本教育的臺籍藝術菁英，暫時接收了臺灣美術的主導權，並延續日治時期臺灣的美術認知、評鑑制度而在 1946 年創設「全省美展」，以作為臺灣官方的美術認可管道。「全省美展」的評鑑科目分為「國畫」、「洋畫」和「雕刻」三種。由於「雕刻」明確指出媒材和形式，爭議較少。「洋畫」意味著「外國的畫」，當時多意指油畫。儘管「洋畫」的內涵為何，也在日後成為臺灣的中國美術現代化的爭論焦點，但「國畫」一科，才是臺灣戰後官方美術文化霸權之爭的鎂光燈聚點。「國畫」指的是「代表國家的畫」。但究竟什麼才是「代表國家的畫」呢？

「全省美展」的「國畫」科目之所以引發強烈爭議，乃因其涉及當時國家民族主義的文化象徵與意識型態問題。我們必須理解到，「國畫」科目，原本就是個國家民族主義的美術範疇，乃是統治階級用來規範合法正確的民族美術文化道統，以建立、鞏固，並對內對外宣示其政權的文化論述機制。「全省美展」的「國畫」科目設計，源自臺灣日治時期的「國畫」，並與以媒材命名的「膠彩畫」緊密相連。當日本殖民統治機器與價值體系在位之時，如此的「國畫」組合因有政權支撐而獲得其合法性與正當性。但當戰後臺灣統治階級易主，且更換為日本殖民者的戰爭

記憶的表情

南宗、北宗：中國明代
書畫家、山水畫論家董其
昌(1555-1636)率先將山
水畫分為南北二宗。簡言
之，北宗繪畫注重顏色、
線條、客觀寫實，以及生
活實用的目的，以長江以
北宮廷繪畫為代表，作者
多為職業畫家。南宗繪畫
強調作者主觀的感受，它
並不講求寫形和顏色，著
重以水墨濃淡表現內心
所感受的自然，或藉自然
書寫己心己情，強調氛圍
與精神的精確掌握。南宗
繪畫，以江南文人畫為代
表，作者多為學識淵博的
文人雅士。基於創作者需
具有人品、學問和天才等
條件，董其昌認為唯有南
宗繪畫才是好畫。他的畫
論粗率劃分美學階級，並
奠定文人畫的正統地位，
影響後世甚遠。

敵手中國政權之時，如此的「國畫」組合，雖然可以獲得經歷過日本人
殖民統治與同化教育的本省籍民眾的理解，但卻無法獲得外省新統治階
級的理解與認同。

　　事實上，早在中國從日本接管臺灣之後，明訂臺灣人要廢日語、說
「國語」即「北京話」，遂展開一波波嚴格且粗暴的中國化與去日本化政
策。在如此的氛圍下，「全省美展」的「國畫」科目設計與獲獎作品多為
膠彩畫的實際結果，會被批評為是尊崇「日本畫」而不是「國畫」，並不
令人意外。無論站在何種立場，我們看到的是中國國家民族主義強力制
約美術再現技術和形式的操作結果。「全省美展」一開始設立「國畫」科
目，或許也嘗試要呼應戰後祖國嚴密的民族主義氛圍。但在臺灣戰後的
「正統國畫之爭」裡，中國國家民族主義的機制將臺灣美術帶入一言堂
的死胡同裡。在整個辯論裡，「國畫」等於中國南宗的寫意文人畫傳統的
「氣韻生動」論述變成一種絕對主導的論述。即便臺籍藝術菁英嘗試以
中國北宗水墨畫傳統，以及中國畫論中「隨類賦彩、應物寫形」，試圖為
膠彩畫創作重新建立一個「屬於中國」的道統，終究還是徒勞無功。

　　臺灣戰後嚴厲的中國國家民族主義機制，成功地將中國南宗的寫意
文人畫傳統變成代表國家的「正統國畫」，但至少在 1980 年代初期以前
它也成功地箝制了臺灣美術多元化的發展。但國家民族主義弄人，當初
在「正統國畫之爭」中，持著中國南宗的寫意文人畫傳統的尚方寶劍，
嚴厲批判臺籍藝術家的膠彩畫是「日本畫」的青年劉國松 (1932–)，在日
後熱切發展現代抽象油畫，並將之視為現代藝術最高成就的時候，竟被

圖 5-1　劉國松，寒山雪霽，1962，墨彩、紙本，84.5×55 cm，美國李鑄晉收藏。

知名的美學學者徐復觀更不留情的以追隨「畢卡索共產黨徒」的理由，而將之批判為「中共的同路人」。儘管驍勇善戰的他，立刻又祭出「歐美抽象畫乃是向中國南宗的寫意文人畫傳統靠攏的表現」的大中國意識免死金牌，漂亮地避開了那在白色恐怖時期十分危險的荒謬指控。但其個人藝術發展的可能性卻明顯地轉向和限縮了。就其展覽歷程觀之，從1961 年左右他便停止多元探索油畫的可能性，並不斷以中國山水畫形式和結構為體，結合書法以及歐美抽象表現繪畫如法蘭茲・克萊因 (Franz

圖5-2　劉國松，日正當中，1972，墨彩、拼貼、紙本，91×92 cm，臺灣 Roy Hsu 收藏。

圖 5-3　陳澄波，新樓風景，1941，油彩、畫布，91 × 116.5 cm

Klein) 的大筆動勢筆觸（圖 5-1、2）。

　　另一方面，在 1947 年二二八事件臺灣知名畫家陳澄波 (1895-1947)（圖 5-3）慘遭槍決之後，臺籍藝術菁英社群已有明顯的寒蟬效應。他／她們更在臺灣戰後嚴屬中國國家民族主義機制的一言堂美學政治運作下遭逢沉默失語的境遇。原本在日治時期經過長久努力而引以為傲的現代藝術成就，在政權易主之後，立刻被全盤否定為「日本畫」。甚至是基於

對於臺灣的土地認同而發展的地方特色繪畫，也在「反攻復國」的中國化前提下，不被看見。這樣的歷史現實，對於當時正值盛年、期待在戰後新臺灣一展身手的臺籍藝術菁英，的確是情何以堪。很多人便選擇噤聲蟄居鄉間，隱身於臺灣地方風物山水，以及二十世紀初期現代主義的美術語彙當中。一直要到臺灣解嚴，另一波強大且持續的臺灣民族主義與主體意識

圖5-4　陳進，廟口，1966，膠彩、絹，46 × 52 cm，林清富收藏。

競爭論述與實踐興起之後，他／她們的創作歷程和內涵，才冠以「臺灣畫」之名，獲得比較清楚且系統化、但也帶些民族主義氣味的肯定（圖 5-4）。

　　中國國家民族主義對於藝術、歷史與文化多元化的箝制，在於將某種單一的美學形式、技術、內涵與意識型態本質化 (essentialization)、固定化，並視其為國家特質的不二表徵。如果民族主義、愛國情操果真如同安德森 (Benedict Anderson)《想像的共同體》(1991) 中所描述的，是一種類似家庭氏族 (kinship) 的情感，是一種願意為親人與愛人拋頭顱灑熱血的情愛 (love)，那麼它便很容易被召喚、動員與操作。而其結果之一，便是教條式的排除外族（日本、西方、臺灣）的差異，或甚至是深植於自身（中國北宗、民俗傳統等等）文化、藝術、歷史中的差異。很明顯的，無論是哪一種範疇如「臺灣特質」、「中國特質」、「日本特質」或甚至是「前衛藝術」、「當代藝術」，都是永遠無法周延的社會文化建構。它的本質化與固定化，不但無法完全涵容所有當下共同存在的事物和傳統，更無能面對新人事時地物的變遷、流動以及隨時隨地更新的欲望。在任何的文化範疇裡外，永遠都有逾越和溢出 (excess) 邊界的新形式與新對話。

　　我們或許可以藉在美國受美術教育的中生代臺灣藝術家徐洵蔚 (1956-) 的創作對這種逾越邊界的意識與潛意識文化線索做一些思考。2001 年，徐洵蔚在臺北新樂園舉辦了一個個展，叫做「蛀解圖誌」（圖 5-5）。展覽中，包括了數件她從生活中發現書被蟲蛀掉的偶發事件，引發聯想而產生出來的創作【殘簡首篇】（圖 5-6、7）、【殘簡末篇】（圖 5-

圖 5-5　徐洵蔚，「蛙解圖誌」複合媒材裝置現場，2001。

圖5-6　徐洵蔚，殘簡首篇一（局部），2001，複合媒材，200×205×5 cm，藝術家自藏。

8、9)、【殘頁
之外】(2001)
以 及 【坐】
(2001)。書本
的英文頁面，
經過蟲蛀之
後，產生各式
各樣的形狀，
藝術家由此出
發，以不同的

記憶的表情

圖 5-7 徐洵蔚，殘
簡首篇一（局部），
2001，複合媒材，200
×205×5 cm，藝術家
自藏。

方式、材料和技術，就這些頁面做了有趣的演繹。

　　藝術家將蟲蟲殘食之後的頁面，分別包覆上揉過且著墨的鋁箔紙。於是「蟲解圖誌」呈現一個核心的形和氛圍，那便是藝術家所喜愛的片片段段、若隱若現的中國傳統山水趣味。以【殘簡首篇】來說，藝術家將有著肖似中國傳統山水畫題的書頁，以慣用的搓揉過的著墨鋁箔包覆起來，並以類似中國傳統山水畫軸方式呈現和懸掛。【殘簡末篇】的作法，基本上與【殘簡首篇】一樣，但藝術家增加樹脂作的擬仿蟲蟲的形，以加強與展覽主題「蟲解圖誌」以及引發創作之偶發事件的呼應。略悉中國山水畫的觀者看到【殘簡首篇】與【殘簡末篇】，感覺應該是相當曖昧不明的。一方面，它們在形式上與作品呈現上與中國傳統山水有著某種直接且熟悉的相似與應和。樹脂或玻璃蟲蟲的節理，以及著墨鋁箔上隨

圖 5-8　徐洵蔚，殘簡末篇二（局部），2001，複合媒材，200×205×5 cm，藝術家自藏。

現成物（Ready-made）：這是起源於達達主義的一種創作思想與手法。1912年，杜象首先在畫作中加入以往視為非藝術元素的現成物，如報紙碎片、紡織品、椅條、錫罐……等等，1914及1917年，又分別推出知名的【瓶架】和【泉】（小便池）等作品；此後畢卡索等人也大量應用，影響及於當代藝術。

著揉過的形而有的分殊線條與濃淡不均，都暗示著皴擦等水墨筆觸的擬象。但另一方面，它們又有某種陌生與遙遠的媒材新鮮感。藝術家藉著蛀蟲殘食頁面這樣的現成物以及銀色鋁箔這樣的現代工業產品來呈現【殘簡首篇】與【殘簡末篇】。揉過的鋁箔與樹脂或玻璃蛀蟲，更多了以往沒有的立體感、空間感和觸感。

在【殘簡首篇】與【殘簡末篇】裡，藝術家偶然開啟了現代工業材料，以及包覆現成物以改變物體意義的當代藝術手法，與中國山水文化傳統畫題、形式、材料與技術上的對照與對話。但她的創作，並不只是隨機的從酷似中國山水畫的形出發，試圖發展另一種肖似、符合、暗示或固守中國山水畫的形而已。如是，「蛀解圖誌」便和目前全球藝術市場裡，許多居住在歐美的中國藝術家選擇卯足全力複製、行銷「中國／東方民族情調」並無二致。

所不同的是，她以當代平民生活以及後現代藝術與美學裡質疑「崇高」和「美」的信念，輾轉介入中國山水文化歷史的實踐。在【殘簡首篇】與【殘簡末篇】裡，徐洵蔚加了一些相當可愛的小狗、小牛與小羊玩具。她將大量生產的塑膠小狗、小牛與小羊玩具切半，並以著墨的鋁箔包覆之後放進作品裡。這些塑膠的假狗、假牛與假羊，被包覆之後，依然有些銀墨之色無法掩住的俏皮可愛，以及日常生活文化的生產與消費軌跡。如果藝術家認為中國山水美學代表的是某種「崇高」與「美」的範疇價值，那麼她放進塑膠的小狗、小牛、小羊玩具，便是要對整體畫面的空間、品味邏輯以及文化象徵／意符系統做一些無厘頭式的、普

圖 5-9　徐洵蔚，殘簡末篇一（局部），2001，複合媒材，200×205×5 cm，藝術家自藏。

普式的小破壞。從此觀點切入，有趣而且意外的是，【殘簡首篇】與【殘簡末篇】竟然變成一種諧擬 (parody)，即從刻意但卻不完全相似的模仿中製造某種差異和趣味，以晃動被模仿者／物及其支持知識與權力體系的實踐。【殘簡首篇】與【殘簡末篇】特意呈現的不搭嘎、不協調、甚至是穿越藝術、美學體系的小衝突，竟都變成對於中國山水文化／文人傳統的深層喜愛和深刻反思。

　　這種蜿蜒穿越藝術以及美學體系的語彙，有些曖昧不明或曖昧難辨的少了轟轟烈烈的賣點。但這氣質卻恰恰傳達了歷史、國家、文化與自我之間那種明白言說的／潛藏膠著的、自由隨機的／強烈召喚的、遞嬗辯證的／眾聲喧嘩的無可限量的複雜關係。而這種難離難捨、既離既捨的曖昧矛盾，或許更是藝術文化雋永迷人之處。

06 族群與自我

　　1998 年，簡扶育 (1953–) 出版了一本書，叫做《搖滾祖靈——臺灣原住民藝術家群像》（臺北：藝術家出版社，1998）（圖 6-1）。這本書以報導和攝影的方式，介紹了二十位遍居臺灣各地、出身差異族群的原住民藝術家。雖然文章的篇幅不長，但輕鬆的書寫和豐富的圖片，卻簡潔有力的帶領我們，進入那些臺灣人應該知道、卻一直非常陌生的當代原住民文化。

　　從《搖滾祖靈》的呈現，我們簡略但清楚的看到，二十位藝術家的藝術發展歷程裡，其作為當代臺灣原住民的共同社會處境以及各自獨特的生命歷程。她／他們曾經都在臺灣漢族社會與文化強勢支配下，聽不見遠古時代原住民文化的召喚。而後又在與臺灣漢族中心社會文化差異的碰撞與對話的因緣際會之中，逐漸踏上尋找、詮釋、介入與發揚自己生命中那些日益稀微的遠古原住民聲音的旅程。

　　我們看到書中藝術家，從臺灣當代社會裡的不同角落、立場和職業狀態（警察、牧師、歌手等等）出發，在個人獨特的藝術實踐和選擇之中，尋找、理解、定位與介入民族文化認同的歷程。於是，蘭嶼達悟族夏曼・先詩凱與席・傑勒吉藍的獨木舟雕刻和繪畫（圖 6-2）、魯凱族帝

瓦撒哪（漢名：麥俊明）的陶藝、南賽夏族 Awhai-Ya Dayen・Sawan（潘三妹）的藤編、太魯閣族藝術家琩琩瑪邵（林玉秋）的皮雕（圖6-3），以及北排灣族的藝術家芮絲若斯（曾金美）的刺繡（圖6-4）等二十位藝術家的創作脈絡，均一一展開在讀者的面前。

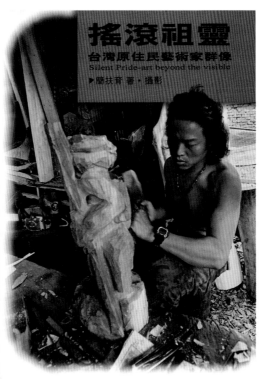

圖 6-1 簡扶育著、攝，《搖滾祖靈——臺灣原住民藝術家群像》書籍封面，臺北：藝術家出版社，1998。

　　從《搖滾祖靈》的呈現，讀者可以簡單的認識到各族群分歧的藝術語彙與文化傳統、漢化歷史，以及現代化的社會、文化與藝術歷史流變與衝擊。蘭嶼達悟族由於居住環境四面環海、獨立封閉，遂發展與保存精緻而獨特的海洋生活文化。夏曼・先詩凱、希・瑪鄒美、夏曼・里本愛亞，以及席・傑勒吉藍等達悟族藝術家的繪畫和雕刻，都和獨木舟漁獵生活圖騰美學有著深刻的淵源。魯凱、排灣、泰雅與布農等族，則由於多居住在不臨海的臺灣高山地區，其藝術家在追索傳統文化聯繫時，也多以居住地區常見的木料、石材、陶土、藤竹等材料為主，而圖騰美學則與高山生活文化緊密相關。舉例而言，

圖 6-2 簡扶育攝，
席‧傑勒吉藍的繪畫
世界，收於《搖滾祖
靈——臺灣原住民藝
術家群像》，臺北：藝
術家出版社，1998。

圖 6-3 瑁瑁瑪邵，
祖母的晚餐，1995，
皮雕，90×90 cm，藝
術家自藏。

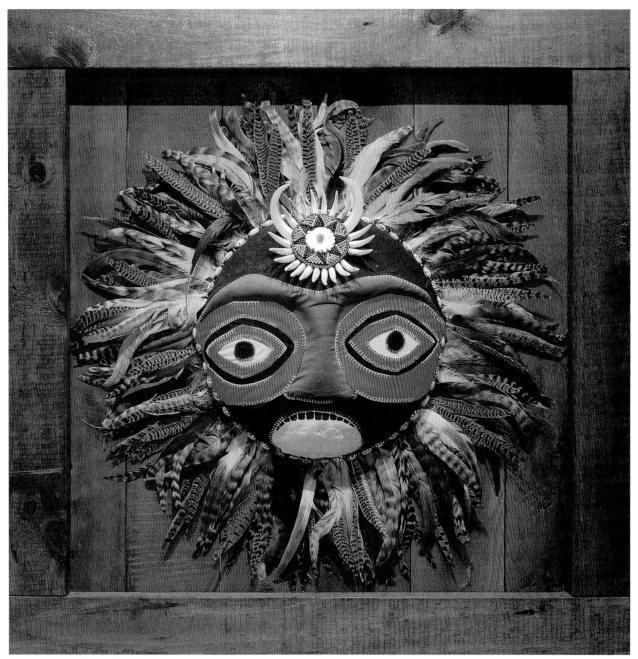

圖 6-4　芮絲若斯，太陽之神，1999，羽毛、布、繡線、山豬牙、貝殼、琉璃珠，93×93 cm，藝術家自藏。

排灣和魯凱族，便均從高山動植物如百步蛇和百合花，各自發展出一套系統性的文化象徵與神話故事。而就算在排灣族裡，也有著東西南北排灣族各自的獨特性。

如此這般的族群文化傳統的獨特性非常強烈的被顯現出來，但更有趣的是，它們卻不全然是以一種表演「原汁原味」的恆久性異族情調方式呈現。整本書裡的故事，呈現出相當濃厚的當代社會性格與變遷。北排灣族的藝術家芮絲若斯（曾金美）在其刺繡和編織裡，除了發展傳統排灣材料、技術和美學之外，也常會增加許多貝殼等海邊元素以及傳統排灣族文化裡較不常用的顏色和形式來源。這使得她的藝術有別於傳統排灣藝術的面貌。而芮絲若斯之所以做這樣的選擇，乃在於現代生活交通便利、社會流動大，許多材料都方便可得，與其他族群文化之間的交流也日益密切的結果。當然，芮絲若斯也提及資本主義市場對於顏色、材料、形式等元素的新鮮感要求，令藝術家不得不在排灣族的傳統美學外另闢蹊徑。其次，我們也在北排灣族藝術家撒古流的創作中看到當代社會變遷淘洗的痕跡。作為一個北排灣部落的平民，他在北橫公路三民與復興段為漢系妻族所設計與建造的屋子【石廬】（圖 6-5），便採用了傳統排灣貴族家屋才有的碩大樑柱雕刻。這也是和化、漢化以及當代社會流動之後，原住民部落階級文化疆界逐漸崩解的軌跡。再則，從泰雅族藝術家安力‧給怒的藝術中，我們更看到混雜著歐美美術與基督教宗教文化價值的面向，呈顯出更當代、更複雜化的全球化結果。

撒古流曾經在臺中科學博物館南島民族展示館展示石板做成的排灣

圖 6-5 簡扶育攝，撒古流的家【石廬】，收於《搖滾祖靈——臺灣原住民藝術家群像》，臺北：藝術家出版社，1998。

【祖靈像】。據說這些類似漢族石碑的【祖靈像】，乃是排灣祖靈往返天上人間的媒介。如此系統化的文化哲學脈絡，令我不自覺的想起埃及的金字塔文化，因為金字塔的設計，乃為其帝王藉尖處光線升天不朽的媒介。埃及金字塔文化至今已被肯定和尊崇為世界珍貴的文明。很可惜的是，在臺灣漢族中心社會裡，我們卻一直不夠認識與重視原住民族族群及其深厚的傳統與現代文化脈絡。在漢族的強勢社會歷史與生活同化與異己化機制的操作下，不但原住民族群生活條件較差，並且在我們深刻的集體自我裡，其實都隱藏著看不見、排除或是妖魔化原住民族文化或

其他文化差異的撕裂危機。

　　這樣的文化危機,在 2004 年 3 月總統大選前後一波波不是你死就是我活的政治口水戰之中更加原形畢露。臺灣社群更進一步被撕裂成難以建立互信的壁壘分明,而殺傷力則主要來自於對於省籍、城鄉、政治信仰與意識形態差異的計畫性與二極化操弄。此時此刻,重新認識彼此差異,並仔細思考能夠尊重與包容多元主體差異的實踐、論述與世界觀,也許是轉化目前混亂危機的釜底抽薪之計。

　　臺灣中生代藝術家侯淑姿 (1961–) 的藝術計畫【猜猜你是誰】(圖 6-6),在追溯「作為臺灣人的經驗」過程當中,有系統的揭開了臺灣作為移民國家的多元差異主體的複雜面貌。在這項藝術計畫裡,侯淑姿訪問了許多素未謀面、並來自不同族群、宗教、年齡、教育背景、性別的臺南人,簡談他／她們的生命經驗、身分認同與在地意識。【猜猜你是誰】最後乃是以部分受訪者的電腦合成影像,旁邊並有以紅色塑膠管線互相串連的足部模型的裝置呈現。受訪者的影像裡,藝術家均安排了上下二行字句。上方的字句,簡結受訪者對於自身族群認同的看法;下方的字句,則是藝術家對於受訪者族群認同與族群關係的鋪陳、詮釋與再確認。

　　【猜猜你是誰】的訪談方向,和電腦合成影像旁邊以紅色塑膠管線相互串連的足部模型,首先帶出國家／地方身分認同論述的主要命題。從第一個層面來說,它暗示出傳統國家／社會／地域意識的連結意象,即安德森 (Benedict Anderson) 討論現代民族國家起源、發展與散播的名著《想像的共同體》(1991) 中所揭露的共同固定的血緣、語言和地域,

記憶的表情

圖 6-6 侯淑姿，猜猜你是誰，1998，電腦合成影像及複合媒材裝置現場。

以及依此而發展的民族主義意識形態。但從第二個層面來說，藝術家所選擇呈現的訪談內容與生命經驗，卻以移民社會充滿流動性的身分認同建構經驗，進一步超越了傳統民族國家與地方族群的連結意識和想像。

首先，【猜猜你是誰】的電腦合成影像和旁邊以紅色塑膠管線相互串連的足部模型的裝置，創造了臺南／臺灣這樣一個充滿移民經驗的國家、地方或安德森所稱的「想像的共同體」。在其中，藝術家要讓觀者看見的是閩南（如何世忠）、客家（如傅美菊）、外省（如吳達云）和原住（如萬淑娟）等臺灣四大主要族群的差異經驗，並且更試圖進一步讓觀者理解到看見與尊重差異的必要。

以平埔族人的經驗為例。陳春木的訪談提及平埔族很早便和化，因此在有系統漢化之前，現代化的知識水準事實上比漢人還高。如此的見證，便直指漢人中心極力貶抑、野蠻化和消滅原住民族的歷史謬誤。於是，在陳春木的影像上，藝術家簡結的上下方字句分別是：「平埔族被漢人看輕……你目睹了平埔族的消逝」（圖 6–7）。長期無法尊重甚至是排除平埔族差異的結果，其一是平埔族族群與文化的流失和滅絕。萬鴛鴦的字句是：「我自小就講福佬話，只有牽曲的時候唱平埔調……你是被漢化的平埔族」。其二便是平埔族飽受不被肯定、被排斥和被異己化的煎熬。萬淑娟的字句是：「被稱為『蕃』的滋味是不好受的……平埔族在你的血液裡流動」（圖6–8）；而萬正雄的字句則是：「平埔在臺灣發展過程的功勞全然被淡化……你想追問作為平埔族的意義和尊嚴是什麼」。

藉由藝術家的中介，這些被漢族異己化的他／她者，透過文字、影

圖 6–7　侯淑姿，猜猜你是誰──陳春木，1998，電腦合成影像，藝術家自藏。▶

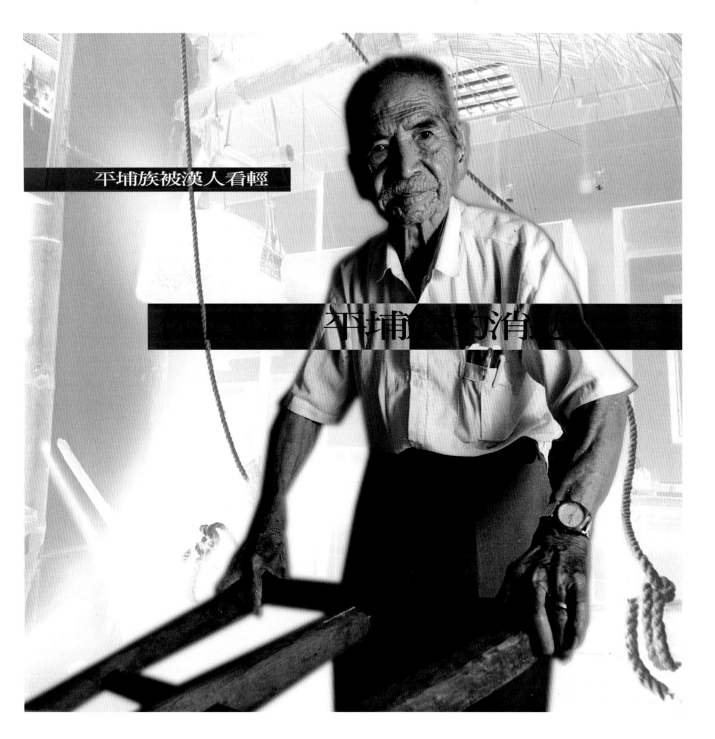

平埔族被漢人看輕

平埔族消

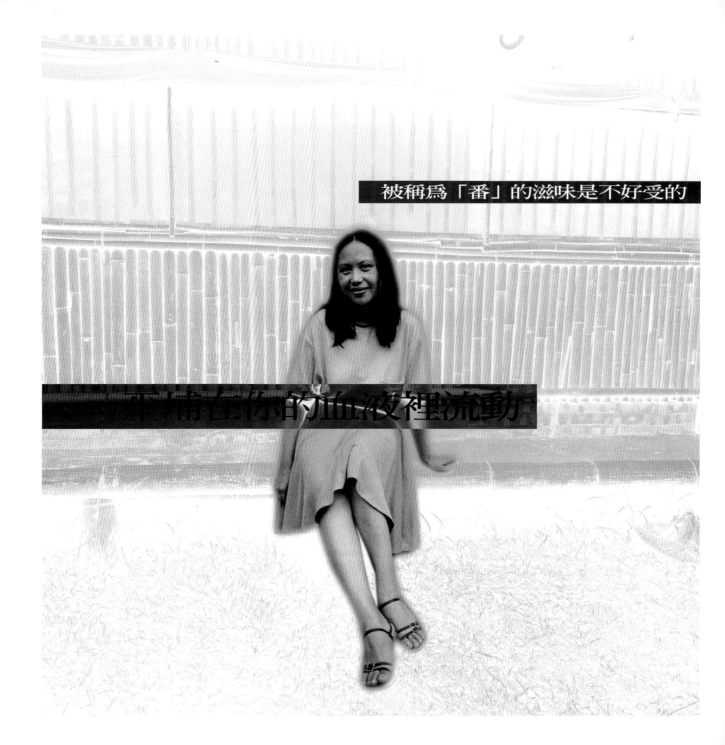

被稱爲「番」的滋味是不好受的

□□□□輔在你的血液裡流動□

像和氛圍，似乎不斷地對進入【猜猜你是誰】這個「想像的共同體」空間的觀者說出他／她們最直接最不舒服的感受。於是，【猜猜你是誰】試圖生產出抗議性的對話，一些反對任何族群中心意識和社會機制的聲音。同時，也呈現出被漢族異己化的他／她者的主體聲音。

其次，【猜猜你是誰】亦試圖呈現族群差異疆界的存在以及流動、跨越的困境與可能性。出身客家庄的傅美菊，由於婚配的關係進入閩南家庭，便談及客家、閩南之間生活習性與社會倫理的差異，以及適應上的種種經驗（圖6-9）。她暗示客家族群謹守族群文化疆界的習性，是與閩南族群不盡相同的。但其家庭作為閩南和客家結合的縮影，卻也隱藏著面對另一種強勢中心文化的焦慮。她以及她的婆婆，同時都憂心國民黨語文教育下的下一代都變成了非客、非閩的「外省仔」。同時，出身外省族群的吳達云，也因婚配的關係進入閩南家庭。為了當個模範媳婦，吳達云極力配合先生家的習性和文化。在自發性的同化過程當中備嚐艱辛。特別在語言的差異上，她感到某種失語的痛苦和寂寞，深怕一開口就會掃大家的興。但在共同的宗教互信基礎上，這樣的差異在某種程度上被尊重了。她的焦慮，也開始在閩南語天主教堂社群的信任基礎上被緩解。（圖6-10）

臺灣自從 1947 年二二八事件以及之後外省政權一言堂威權政治的結果，是臺灣社會要更深刻的承受族群對立和分裂的苦果。在二次世界大戰後漫長的過程當中，臺灣各族群經歷了融合、分化等等過程。此時此刻，更因中國大陸、東南亞婚姻移民與移駐勞工的進入，而使臺灣的

◀ 圖6-8　侯淑姿，猜猜你是誰——萬淑娟，1998，電腦合成影像，臺中國立臺灣美術館藏。

圖6-9　侯淑姿，猜猜你是誰——傅美菊，1998，電腦合成影像，藝術家自藏。▶

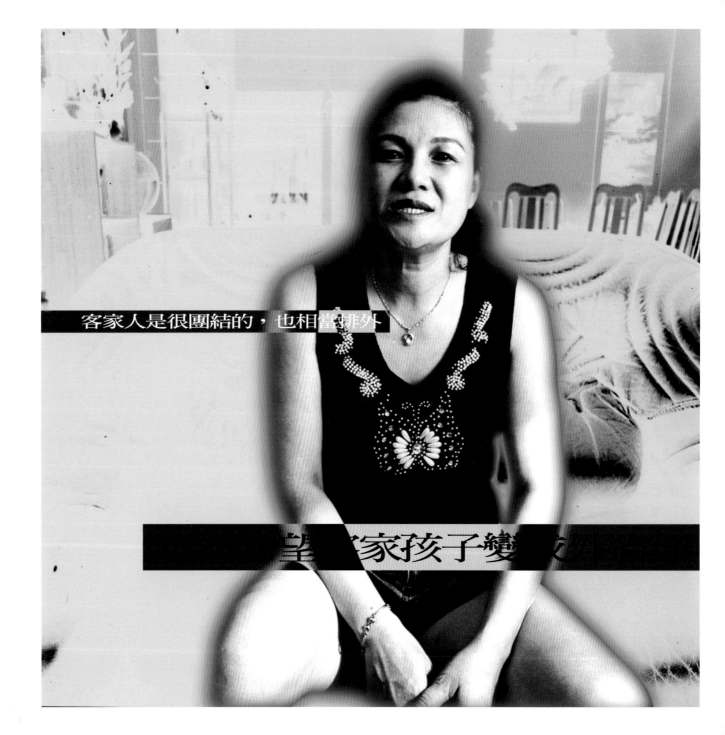

客家人是很團結的，也相當排外

望客家孩子變成客家

我加倍努力做個模範台灣媳婦

你希望有一天能夠在台南唱童養媳思想

族群狀態變得更趨複雜。很多人都以為族群已經融合，所以族群問題並不存在了。但是，如果看看 2004 年總統選舉之後操縱城鄉、政治和身分族群連結和刻板印象的恐怖鬥爭，以及一些臺灣人面對原住民、中國大陸、東南亞婚姻移民與移駐勞工的惡劣態度，便覺得那種根深蒂固的排他或說異己化的人我互動邏輯，其實一直像幽靈般的存在於臺灣社會，隨時準備和權力機制合作，以抵制有所差異的族群和社群。

此情此境，筆者希望引介長年旅法的猶太裔藝術家與精神分析思想家艾婷爵 (Bracha Lichtenberg Ettinger) 的「母體與變形論」(Matrix and Metramorphosis, in *Differences: A Journal of Feminist Cultural Studies*, 4.3, 1992, pp. 176–208)，藉以重新思考人與人之間的共同存在關係是否需要是自我中心／排他的？或許，當這樣的陰性／文化論述空間變成實踐的時候，便是多元差異主體平等共同存在的可能契機。

她認為，人類主體的形成，是從人類出生前便已開始。每個人都有做小胚胎的經驗。在媽媽肚子裡的時候，人類便已經開始有我 (I)，以及那個不知名的母體（媽媽）非我 (non-I) 之間互為主體的經驗。同樣的，作媽媽的，也有我 (I)，以及那個不知名的小胚胎（寶寶）非我 (non-I) 之間互為主體的經驗。而這種互為主體的經驗，便不是自我與他者對立或融合的關係，而是共同相生相長的變形關係。

她如是說：

> 母體 (The Matrix) 反映出主體性的多元以及／或者部分面向的連結層

◀圖 6-10　侯淑姿，猜猜你是誰──吳達云，1998，電腦合成影像，藝術家自藏。

次。其組成要素之間不需了解對方，依然能互相肯定彼此。在母體裡，共同浮現的我 (I) 與不知名的非我 (non-I) 之間的交會發生了。它們之間，既非彼此同化，亦非彼此互斥。它們的能量來源，既不在於互相融合，也不在於彼此排斥。它乃在於一起 (togetherness) 與親近 (proximity) 之中，不斷重新調整彼此距離的過程。母體，是最親密與最遙遠的未知者交會的一個場域。它的最裡層就是外在的邊界／限制，它的最外層就是內在的邊界／限制，而且，這些邊界／限制本身是有彈性的，是會變化的。它們都是具有潛力的，或說，既是實的也是虛的出入界域 (virtual threshold) ⋯⋯變形 (metramorphosis)，是存在 (being) 與不在 (absence)，記憶與遺忘，我與非我之間邊界以及出入界域的變化過程。它是一個不斷穿越與退去的過程。變形的意識沒有中心，也沒有固定的視線——或說，如果它有一個中心，那麼這個中心永遠是向著邊界和邊緣滑動的。它的視線游離邊緣，同時又回歸邊緣。藉著這個過程，原來所感知的限制、邊界以及出入界域，便會持續不斷的被穿越、被拆解，於是，新的限制、邊界以及出入界域便可產生。

07 性別關係與自我

　　如果家庭經濟情況許可、家長也有時間的話，嬰兒還在娘胎時，很多人就已經開始為她或他訂做一套套的性別認同關係。在採買嬰兒用品的時候，商店店長第一件事就是問客人：是男寶寶還是女寶寶要穿？接下來，她通常會建議為男寶寶買粉藍色衣服，為女寶寶買粉紅色衣服。而對於那種不太清楚寶寶性別的人，就建議買鵝黃色的衣服。除了遇到少數的怪ㄎㄚ大人，偏愛倒行逆施或標新立異，不然店長這招通常都相當奏效。

　　大人們在煩惱小胚胎會不會健康成長等基本生存問題時，也自覺或不自覺無遠弗屆的想像和參與小胚胎成為男、女寶寶，乃至未來成為男生女生、男人女人的歷程。從前嬰兒時期我們所不知情的粉紅粉藍大作戰，到日後跟父母之間屢見不鮮的留長髮或短髮、穿裙或穿褲以及交什麼樣的男女朋友等等天天你來我往的爭辯和衝突，都來自我們作為人類主體，必須身歷其境的性別身分、性別氣質、性對象以及性別欲望和幻想等等的性別關係網絡和秩序倫理。

　　面對這些社會、經濟、文化和歷史所鋪陳、灌輸、生產與再生產的性別關係和秩序，我們都有一些定位自己性別認同的方式，無論那是理

性意識精算的結果、無意識混沌相應的結果，還是二者不同程度的合縱連橫的結果。在此，我們或許可就香港藝術家文晶瑩 (Phoebe [Ching-ying] Man, 1969–) 在 2000 年執行的網路藝術計畫【網上的化妝舞會】(A Masquerade on the Internet) (圖 7–1～8) (讀者可自行上網查詢更詳盡的資料 http://www.cyman.net/interface.html)，一探在這個物理實體社會以及數位虛擬社會緊密交錯的科技年代裡，人們如何看待與回應這些與生俱來有關性別的自我以及社群關係？

在【網上的化妝舞會】裡，文晶瑩邀請了六位男性朋友吳俊輝 (Tony Chun-hui Wu)、Mr. Y、許俊杰 (Oliver Chun-chieh Shu)、Mr. E、陳昶丞 (Joe Chen) 與翁炎華 (Inam Yong) 共同參與。文晶瑩先詢問六位男性朋友，如果他們要以女性的身分進入網路聊天室，那麼他們想要以什麼樣的女性形象出現。接著，她便按照這些朋友的想像去扮裝 (許俊杰則自己扮成女生)。然後，這些男性朋友，再以文晶瑩所扮裝的理想女性形象，以及虛擬的女性化假名進入聊天室。另一方面，這六位男性朋友，也同樣將文晶瑩心目中的理想網路男性形象扮裝出來。然後，文晶瑩便以這些男性朋友所扮裝的完美網路男性形象，與虛擬的男性化假名，進入聊天室。表格一和二分別是這些虛擬身分的詳細對照表。

首先，我們發現在網路聊天室的虛擬世界裡，實體世界裡以男性異性戀為中心的情欲經濟更加不遮掩和大行其道。在網路聊天室裡，情欲經濟等於是以男性異性戀為主宰的性經濟。就翁炎華而言，他扮成陽剛的女同志山口百惠，乃是為了和可能上鉤的同女 (同性戀女性) 或異女

07 性別關係與自我

95

表格一： 吳俊輝(Tony Chun-hui Wu)、Mr. Y、許俊杰(Oliver Chun-chieh Shu)、Mr. E、陳昶丞(Joe Chen)與翁炎華(Inam Yong)的網路身分和組合

心智 ＼ 身體	文晶瑩(Phoebe Man)
吳俊輝(Tony Chun-hui Wu)	Sunny Lin小姐。健康、性感、開放的華裔女生，或走在時代尖端的時髦女孩。
Mr. Y	女孩名稱不詳。性感的華人女生，只和白人男生約會。
許俊杰(Oliver Chun-chieh Shu)	自己扮演的女生，名叫Yuko。豔麗性感，剛和交往五年的男朋友分手。現在想多交男朋友，不要那麼專情。
Mr. E	女孩名稱不詳。性感、好玩、有點壞、有點髒的女生。
陳昶丞(Joe Chen)	Kate Chen小姐。淡妝黑髮、風姿綽約、外柔內剛的女生。
翁炎華(Inam Yong)	山口百惠(Momoe Yamaguchi)。陽剛的女同志。

表格二： 文晶瑩的網路身分和組合

身體 ＼ 心智	文晶瑩(Phoebe Man)
吳俊輝(Tony Chun-hui Wu)	一。穿白襯衫、看來真誠懇切。有點陰柔、體貼有趣、心思縝密，而且要是好的傾聽者。
Mr. Y	同上。
許俊杰(Oliver Chun-chieh Shu)	同上。
Mr. E	同上。
陳昶丞(Joe Chen)	同上。
翁炎華(Inam Yong)	同上。

（異性戀女性）交談。而文晶瑩的其他男性友人，在被要求扮裝成女生的同時，幾乎都不約而同的選擇扮裝成性感——更精確地說，吸引男性異性戀者的氣質——的女生，儘管他們對於性感的再現有所差異。即便文晶瑩的男性友人有極大的自主空間去虛擬和設計他們所要扮裝成的女性形象，但無論是 Sunny Lin、Yuko、Kate Chen 或其他虛擬女性人物，都只是用來滿足男性異性戀中心性經濟的性對象。這些虛擬女性人物或許可以有的性別身分、性別氣質以及性主體意識、欲望和幻想等存在狀態，全然被壓縮和簡化成專門取悅男性、符合男性性幻想的性化對象。至於文晶瑩所扮演的男性虛擬人物，在網路聊天室裡的男性異性戀主宰的性經濟裡幾乎是乏人問津，且與曇花一現的二個男生的聊天話題，均圍繞在裸露的女體上打轉。

　　若比對文晶瑩和朋友們在【網上的化妝舞會】網路藝術計畫暫時告一段落後的對談記錄，我們可以看到無論在實體社會裡，文晶瑩的男性友人們如何看待男性異性戀中心的性別經濟及其性別關係，當他們進入網路聊天室的時候，他們還是在重複以男性異性戀為主宰的性經濟價值和機制。而且，這樣的重複，有時是具有某種強制性和強迫性的。舉例而言，許俊杰便認為，在整個過程當中，他都沒有辦法感到享受或滿足，或甚至是為受到對方的操控而感到困擾。一方面，因為他的性幻想對象是女生。更重要的，另一方面，儘管他扮女生的理由是想當萬人迷，要玩弄男人於股掌之間，但他仍不斷的提醒自己：扮演一個（虛擬的）女性，就要滿足對方的性幻想。而就吳俊輝來說，儘管基於其性傾向，他

很期盼和網路聊天室裡的男生討論同性關係以及其他相關和延展性的議題，但基於要一個虛擬的女性角度去滿足男性對方的性幻想的邏輯，也只好作罷。

　　許俊杰和吳俊輝的心路歷程，以及【網上的化妝舞會】的男女互換扮裝的基本異性戀預設，似乎都見證了茱蒂絲·巴特勒 (Judith Butler) 在《性別麻煩》(*Gender Trouble*, 1990) 中對於人類性別主體性形成機制的觀察。人類主體之所以會變成具有陽剛氣質的異性戀男性個體，以及具有陰柔氣質的異性戀女性個體；人類的性別關係之所以會變成男性異性

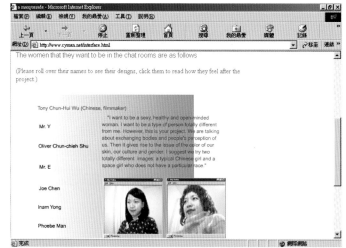

圖 7–2 文晶瑩，網上的化妝舞會——吳俊輝 (Tony Chun-hui Wu)，2000，網際網路，http://www.cyman.net/interface.html。

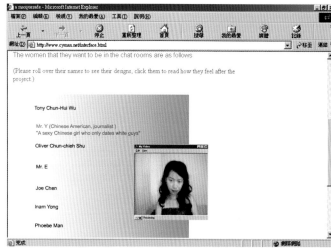

圖 7–3 文晶瑩，網上的化妝舞會——Mr. Y，2000，網際網路，http://www.cyman.net/interface.html。

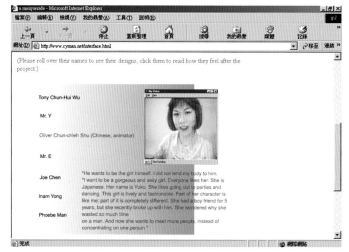

圖 7–4 文晶瑩，網上的化妝舞會——許俊杰 (Oliver Chun-chieh Shu)，2000，網際網路，http://www.cyman.net/interface.html。

圖 7–5 文晶瑩，網上的化妝舞會——Mr. E，2000，網際網路，http://www.cyman.net/interface.html。

(Please roll over their names to see their designs, click them to read how they feel after the project.)

Tony Chun-Hui Wu

Mr. Y

Oliver Chun-chieh Shu

Mr. E

Joe Chen

Inam Yong

Phoebe Man

(Chinese, fashion designer)
"If I were a woman I think I'd probably wear quite a bit of make-up, I envy how women can change the way they look by using make-up. As for hair, it can be long or short, but it should be black, as a woman I wouldn't want brown or blonde hair.
"As for clothes, um... I am not really sure. I think I'd wear all different kinds of clothes if I were a woman, from T-shirts to fancy dresses. If I have to pick one fashion look for myself as a woman, it would have to be the kind of clothes that the women of the movie 'Fallen Angel' wore, I think they look so trashy yet so stylish and sexy at the same time. They are vulnerable but they look strong.
"It is good to show a little bit of skin, it really gets men's attention. But this girl should not show her face at the beginning of the chatting, only show her face when she felt comfortable with the guy whom she is talking to."

圖 7-6　文晶瑩，網上的化妝舞會——陳昶丞 (Joe Chen)，2000，網際網路，http://www.cyman.net/interface.html。

The women that they want to be in the chat rooms are as follows

(Please roll over their names to see their designs, click them to read how they feel after the project.)

Tony Chun-Hui Wu

Mr. Y

Oliver Chun-chieh Shu

Mr. E

Joe Chen

Inam Yong

(Chinese, mixed media artist)
"If I use your body to go to the chat room, I want you to be butch, so that I can talk with the beautiful girls in the chat room."

Phoebe Man

圖 7-7　文晶瑩，網上的化妝舞會——翁炎華 (Inam Yong)，2000，網際網路，http://www.cyman.net/interface.html。

The women that they want to be in the chat rooms are as follows

(Please roll over their names to see their designs, click them to read how they feel after the project.)

Tony Chun-Hui Wu

Mr. Y

Oliver Chun-chieh Shu

Mr. E

Joe Chen

Inam Yong

Phoebe Man

(Chinese, mixed media artist)
When the roles are reversed, I want my male friends to wear white shirts, look sincere and honest. They are kind of feminine who are good listeners, caring, funny, and thoughtful.

圖 7-8　文晶瑩，網上的化妝舞會——文晶瑩，2000，網際網路，http://www.cyman.net/interface.html。

戀中心的情欲經濟，乃是依靠前述強制性和強迫性的重複機制——即茱蒂絲·巴特勒所說的「性別操演」(gender performativity)，使得人類主流和既定的主體認同及其性別關係互動模式、典範、秩序和倫理，不斷地被複製、再生產和強化。

　　有趣且差異的是，在文晶瑩設計其所扮裝的聊天室虛擬男性人物時，並非以性交換邏輯作為考量基礎。反而，她著重在與其他女性主體之間知性與感性溝通的可能性。而在她出借女性形象給其男性朋友時，當其男性朋友希望該女性虛擬人物脫衣以迎合上網或來電對方的性需求的時候，文晶瑩和其男性朋友之間也發生心靈／心智無法配合的狀況。這似乎同時存在著幾種可能，而這些可能性也揭露出性別主體性以及性別認同的複雜性和無可避免的矛盾和衝突。其一是華人男性異性戀中心社會禮教下的異女，傾向不直接表達性方面的欲望和幻想。在【網上的化妝舞會】及其後的對談裡，文晶瑩在這方面的著墨其實都不多。其二是華人男性異性戀中心社會禮教下的異女，較被鼓勵將性對象和老實可靠的交往或結婚對象結合在一起。其三，也許藝術家在呈現除了性交換關係之外的性別關係和主體性的同時，也抗拒和避免重複執行聊天室裡的男性異性戀中心性經濟底下性化女人的邏輯。

　　事實上，文晶瑩另一件網路藝術創作【慧慧】(Rati, 2000)（圖7-9～12），即更積極的以諧擬 (parody) 聊天室男性異性戀中心性經濟的性邏輯，並進一步以另一種性別操演方式去顛覆該經濟，即以陰唇形象「誘惑」和「召喚」男性對於女體的情欲消費，但卻令他們不得其果，且在

07 性別關係與自我

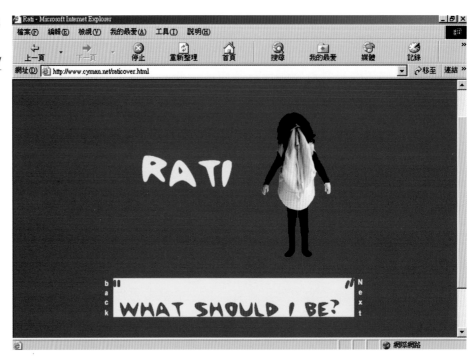

圖 7-9　文晶瑩，慧慧，2000，網際網路，http://www.cyman.net/raticover.html。

記憶的表情

過程之中受到調侃和質疑。【慧慧】這件頗受歐美社會女性主義思潮和藝術實踐歷史影響的作品，可以說是文晶瑩作為一個華人女性性別主體，對於「網際社會」裡的「女性＝大陰唇」的性別關係和性別認同邏輯的質疑。Rati，乃印度女神之名，該女神類似大地之母，掌管生育和繁衍。文晶瑩以大陰唇形象的布娃娃「慧慧」作為該女神的實體呈現。

　　【慧慧】共有錄像和網路二種版本，文晶瑩試圖以卡通化的「慧慧」、滑稽的身體動作、詼諧的故事脈絡以及神祕荒謬的音樂，來傳達她對於女性性別認同和主體的思索，同時並企圖避免落入一種女性主義政治宣

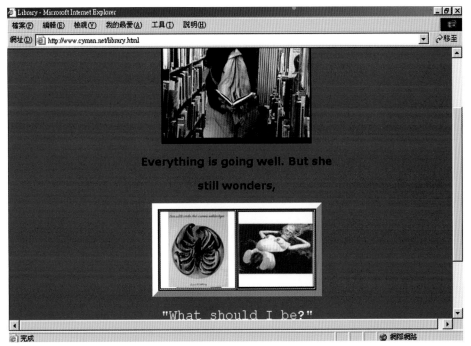

圖 7-10　文晶瑩，慧慧，2000，http://www.cyman.net/library.html。

傳的刻板敘事關係裡。儘管【慧慧】中的慧慧，已經有了蠻固定的大陰唇形象，但從其故事的脈絡發展裡，我們不斷的看到，文晶瑩針對女性性別主體，提出一系列基本但重要的問題，即是：我是誰？我想要什麼？我是不是只是單純的「一團肉」？看到文晶瑩的慧慧，相信很多人都會想起法國女性哲學家依希加蕊 (Luce Irigaray) 的「兩片陰唇一起發聲」的女性主體理論，以及茱蒂‧芝加哥 (Judy Chicago) 著名的「晚宴」(Dinner Party) 中以陰唇花樣瓷盤作為女性主體的藝術象徵的例子。只是，文晶瑩的慧慧，除了做很多陰唇會做的事之外，更強調那些陰唇作為肉體不會

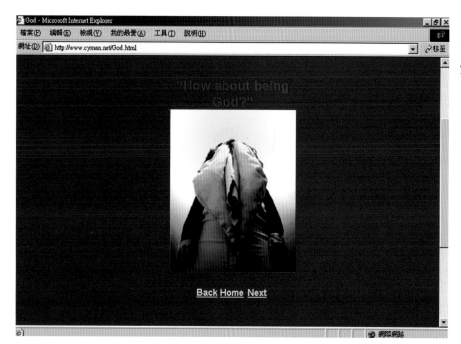

圖 7-11　文晶瑩，慧慧，2000，http://www.cyman.net/god.html。

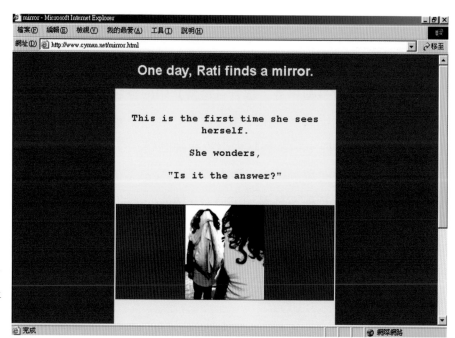

圖 7-12　文晶瑩，慧慧，2000，http://www.cyman.net/mirror.html。

做的事，比如說到圖書館看書，遇到跟蹤者海 K 對方一頓等等。這樣的敘事，強調文晶瑩認為女性主體，是一種具有主動行為能力，以及心智思維和身體感官緊密結合在一起的實體。雖然在故事的發展當中，慧慧嘗試去回答文晶瑩所提出的問題，但這個 Q&A 的布局最後卻是開放的不肯定答案，或說是另一個問題的開始。於是，我們看到慧慧站在鏡子前，面對自己的鏡像她者，她還是不斷的自問：「我應該是什麼」？【慧慧】以及文晶瑩其他網路藝術最迷人的地方，便是在於這種開放的不確定感。也由於這樣開放的不確定感，女性介入主流性別認知時，才能開創出多元分歧的女性性別主體得以不斷繁衍和「衍異」（法國思想家 Jacques Derrida 之語）的空間 ❶。

❶ 這便是目前許多女性主義藝術工作者嘗試從藝術中探詢「陰柔印記」(feminine inscription)的重要來源。多層次的閱讀和理解「陰柔的印記」，便是女性嘗試作為主體時，去了解那些（遠古的、原型的）自己未曾說出的歷史。在這裡，我想要引用英國知名的女性主義藝術史學者Griselda Pollock談到「陰柔印記」的文章片段，作為我們探索女性主體（或Pollock所指稱的非主流文化主體位置的「陰柔主體」）旅程的開始，「……與其定義『什麼是女性主義藝術』(what is feminist art)，我將自己的角色，定位成一個不斷想從我所指稱的「陰柔印記」中學習的人。我們總認為我們知道女人是什麼。因此，我們便順理成章的想像我們可以詮釋她們所寫的、所畫的、所導演的、所拍攝的以及所塑造的東西。我建議，我們甚至必須從我們欠缺自我認識的狀態開始，然後從藝術家那裡，滲入追尋某些符號(signs)。這有點像從我們還不能解碼的字母和象徵系統裡，去解讀一個早已佚失的文明的過程。這些文化中的符號，從我們作為「陰柔」(feminine)主體的時空而來，即是我所指稱的「陰柔印記」。作為「陰柔」的主體，在文化的制約裡，我們處在和主導系統殊異的關係裡。而由於我們以身體和想像去經歷的文化關係的樣態，決定於女人位置、經驗、情欲傾向和意識，以及想像歷程的特殊性，這殊異的關係，也依照殊異的路線而被主體化。」參見Griselda Pollock,"What is feminist art? Or how not to answer a question like that in six thousand words", unpublished, 1995, pp. 7–8.收入陳香君&曾芳玲編輯，《女性、藝術與科技》，第一屆臺灣國際女性藝術節「女性、藝術與科技」國際討論會論文集，高雄市立美術館，2004。

08 階級認同

　　在以宮廷、宗教和上層中產階級品味與美學為主的世界美術史裡，梵谷 (Vincent van Gogh, 1853-1890) 早期創作的【食薯者】（圖 8-1）無疑是獨特且罕見的。五個工人，經過一天的辛苦勞動之後，傍著窄小而粗糙的桌子正在享受一盤僅有的馬鈴薯的瞬間，透過梵谷的美學轉譯而被永久的保存下來。一盞微弱的煤油燈，依稀照亮著室內以及五個正在吃晚餐的人。灰、黑、綠、棕等少數顏色的漸層變化，將房間的破舊陰暗和家徒四壁，以及五個人衣食簡陋的貧困景況，清楚而直接的突顯出來。畫面左邊的成年男子眼神憂慮迷惑。且這五個人，視線沒有明顯交集，彼此也沒有交談，傳喚出空氣中某種凝結的氣氛。他們之間是無話可說嗎？儘管他們的視線並沒有明顯的交集，但其方向卻依然可以連結在他們所圍起來的橢圓形軌道上。而且，畫面左邊成年女子的視線，乃是憂愁的看著那個憂慮的成年男子，關懷之情溢於言表。這更確認了他們之間有種像是命運共同體的聯繫和溫情。他們之間那種凝結的氣氛，似乎指向那個成年男子和其他四個人共同的生活憂慮，以及辛勤一天之後極度疲累的無能言語。若再對照燈光下所凸顯的五個人因長期勞動、風吹日曬而瘦弱、僵直、變形且扭曲的筋骨與肌肉，他們所面對的惡劣

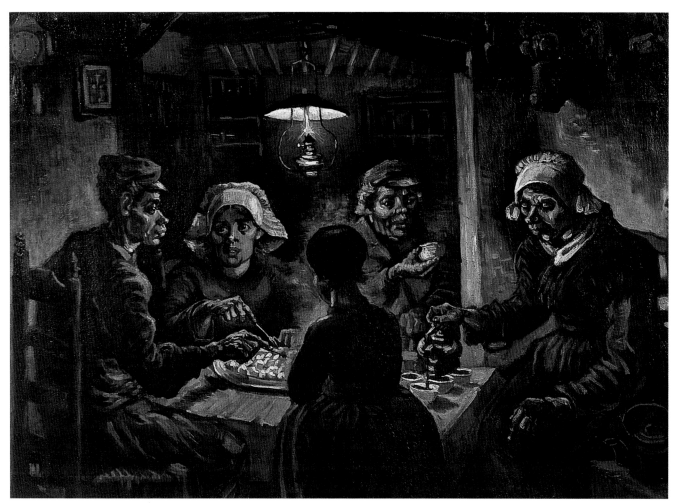

圖 8-1　梵谷，食薯者，1885，油彩、畫布，82×114 cm，荷蘭阿姆斯特丹梵谷美術館藏。

社會經濟條件更被細心的烘托出來。

　　【食薯者】細膩的呈現了工人們貧困的現實生活經驗和境況。但更難得的是，那些滿載生活滄桑和階級經濟社會條件的工人身體線條，同時更一道一道建構了這些工人——這些貧困且主流社會不認可的人——作為人的尊嚴和自立自強的力量。這也使得【食薯者】不至於掉入某種中產階級過度同情的感傷情緒和自我中心的陷阱裡。荷蘭清教徒牧師家庭出身的梵谷，滿懷著悲天憫人的宗教使命，企圖在比利時貧困的礦區解救礦工。經過一陣子的嚴厲考驗以及礦工們對他的挑戰，他發現中產階級教士站在自己的優勢立場要去解救礦區礦工，根本就是不可能的事情。因此，他脫下自己乾淨的衣袍和礦區礦工們一起工作一起生活。於是，我們看到【食薯者】除了揭露梵谷對於工人等較缺乏社會資源的階級的同情之外，還顯露出了解、呈現與尊重對方主體與階級差異環境和價值的痕跡。這樣的再現方式，透露出梵谷作為一個日後深為貧困所苦的知識階級，似乎有一個比同情工人更平等也更進一步的感同身受的立場、態度和美學目標。

　　早在十九世紀【食薯者】便讓我們在主流世界美術／歷史之外，看見農工存在的經驗以及某種可以適切表達的美學。但在當時，【食薯者】卻也遭遇不少來自主流或其他前衛文化工作者的詰難。有人質疑【食薯者】的構圖怪異、顏色太過黯淡、人物根本不合乎比例原則，整張畫根本醜不堪言。也有人認為表現農工，應該是將他們的處境中立且忠實地描繪出來，或是盡力將其存在崇高化和理想化。對這些批評者而言，【食

薯者】的問題，在於藝術家的立場太過於感情用事，太過於認同農工的立場，以及太想要分享農工階級的苦難。所幸在當時他並沒有因為路線的差異而放棄自己所堅持的立場（雖然日後梵谷越來越喜歡後期印象派和日本版畫的明亮風格），後人才有機會看到【食薯者】及其他作者以同理心挖掘農工生活經驗的創作，並進而反省到美術／歷史裡的階級問題。

在資本主義萬歲的今天，很多地區和社會的文化和藝術，大體更往呈現企業家與中產階級品味和經驗的方向發展。當世界美術文化邁向更多元、更分歧的趨勢時，占人口相當多數的農工等政治社會經濟文化資源相對稀少的民眾的生活經驗和尊嚴，卻仍舊很難被看見或重視。所幸還有許多關心這些問題的文化人仍然繼續思考要以何種語言呈現或納入政治社會經濟文化資源相對弱勢階級的存在經驗。

臺灣中生代的藝術家吳瑪悧 (1957–)，基於其多年參與婦女、環境改造等社會運動的經驗，便是這類積極介入臺灣社會與文化生活體系的實踐者之一。1997 年底，吳瑪悧製作的【新莊女人的故事】（圖 8–2、3），便是在藝術實踐裡，呈現另一種性別與階級的社會價值和世界觀，而這在日後更逐漸發展成更廣泛對於臺灣環境的反省。

由於臺北縣新莊市的邀請，臺灣中生代策展人張元茜在新莊市立文化藝術中心策劃了「盆邊主人」展覽，難得的促成了新莊市的紡織產業歷史、社區營造、性別階級關懷以及當代前衛藝術實踐之間的對話。作為「盆邊主人」七位優秀的參展藝術家之一，吳瑪悧製作了【新莊女人的故事】。【新莊女人的故事】屬於特定環境的裝置 (site-specific installa-

後期印象派(Post-Impressionism)：Post 一詞，有繼承之意，但也有「反」的意思。後期印象派以塞尚、高更、梵谷三家為代表，他們一方面深受印象派思想的影響，二方面也不以印象派為滿足，冀圖在那些已經流為形式的科學規律中，重新找到藝術的出路。果然他們為現代藝術開拓了許多全新的思考與作為。

0
8
階級認同

圖 8-2　吳瑪悧，新莊女人的故事，1997，布、錄像、裝置，尺寸依空間而定，藝術家自藏。

tion)。如此的呈現方式，相當有助於藝術家結合展覽空間所在地的特有材料和歷史文化背景。在製作【新莊女人的故事】的過程中，吳瑪悧除了實際去了解新莊當地紡織產業的歷史榮枯與操作技術之外，也利用口述歷史的方法，採集了許多位新莊中老年女性從業人員的生命經驗和現身說法。在她的訪談過程當中，吳瑪悧發現這些女性之間有很多共同的生命處境。她們往往在青春少女時期便從外縣市來到新莊，然後一輩子最美好的青春時光，都投注在新莊紡織產業的勞動生產裡。她們通常來自鄉下的清寒家庭，沒有機會受到高等教育，同時也沒有突出的一技之長。她們僅能依靠日夜辛苦的勞動，讓自己能在新莊這個陌生的地方安身立命，並對家庭盡一份微薄的心力和責任。在成年成家之後，在與先生胼手胝足共組家庭之時，更要一肩挑起照顧家庭、照養家中老小的責任。在這幾十年的光陰裡，她們幾乎不能罷工、不能生病、不能對抗剝削她們勞力以創造更大市場利潤的資本主義機器，更不能對家中嗷嗷待哺的小孩和年事已高的父母說不。她們以及無數有著相同命運的女工們的不眠不休和鞠躬盡瘁，才能創造了新莊紡織產業的盛況、臺灣經濟的奇蹟，以及她們先生的事業存續。而當臺灣紡織工業榮景不再的時候，同工但往往領取較高工資的男性多半首當其衝，最先遭到裁員。在這樣的狀況下，這些原本就是事業家庭多頭燒的女性勞工，在那緊要關頭更必須撐起家庭的一片天。從整個訪談的文字記錄整理中，我們依稀可以看到新莊地區某部分的經濟社會發展變遷，更可以直接看到這些女工一生與自己、家庭、新莊社區以及經濟社會環境奮鬥的起伏、陷落和堅毅。

圖 8-3 吳瑪悧，新莊女人的故事，1997，布、錄像、裝置，尺寸依空間而定，藝術家自藏。

吳瑪悧如何將這些寶貴且難見的女性勞工生命史轉換成視覺文化經驗呢？在【新莊女人的故事】裡，吳瑪悧創造了一個黑暗沉靜的半封閉空間，鋪陳出一個私密的女性生命史空間。她將訪談的文字記錄，密密麻麻地繡在與這些紡織女工生命緊密相連的布上。然後將這繡滿暗紫色文字的紫色布料，貼滿半封閉空間的牆面上。由於這個展覽空間同時也是社會公共空間，紫色的布花貼上該展覽空間變成了女工生命史現聲在社會公共空間的一個隱喻。觀眾一進入這樣的展覽空間，便在一個靜穆的氛圍裡，參與一個與女工生命史的社會對話儀式。空間中不斷重複的投射縫衣針車衣時移動的影像以及暗沉的縫車聲，以及偶爾出現的零星片段的訪談內容，更為這社會對話儀式增添了許多藝術形式、材料與氛圍上的豐富性。儘管【新莊女人的故事】有如此強烈的儀式性格，吳瑪悧在此呈現紡織女工生命史的方法，既不是寫實控訴的、也不是歌功頌德的，更沒有將她們塑造成為女英雌的，即便她們的一生是如此的不簡單。她打造了一個抽象的空間以及社會關懷的理念轉運站，讓來自不同階級、性別、族群等背景的閱聽大眾的生命，可以在該空間裡和這些紡織女工的生命有

所連結、有所激盪，甚至有所改變。當然，在這樣的努力裡，【新莊女人的故事】也蘊藏著吳瑪悧對於在龐大的資本主義制度和父權體制下這些紡織女工難以發聲的現實描述。雖然，縫衣車的聲音，猶如紡織女工晨昏不斷透過縫衣針在「書寫」自己的歷史。但那聲音的低迴和暗沉，偶爾才出現在螢幕上的訪談片段，以及暗空間裡暗紫布花故事的模糊難讀，都精準地傳達出紡織女工要在高度全球化、資本主義以及父系中心社會發聲的困難。

　　即便作者氣質、信仰與生活情境有極大的分殊，【食薯者】與【新莊女人的故事】，都試圖以敏感的態度和精心考慮的前衛美學，呈現勞工階級的生命面向和主體性。然而，在這人道關懷的努力背後，分別處於初期資本主義社會（梵谷）以及高度資本主義社會（吳瑪悧）的他們，都同時看見資本主義社會結構底下這種努力的必要性和困難度。正如孟加拉裔長年旅居美國的後殖民文化理論家和實踐者葛雅楚‧史碧娃克 (Gayatri Spivak)，在高度全球化、資本主義以及父系中心社會下要去回溯孟加拉女性歷史的時候，便深刻的質疑了第三世界從屬或弱勢下層階級能夠發聲的可能性。姑且不論曾經有人質疑其實是史碧娃克不讓從屬或弱勢下層階級發聲，史碧娃克的質疑只是點出實踐上的困難，但並未去除實踐的必要性。正如其所觀察的，以及【食薯者】與【新莊女人的故事】所揭露的，倘若更多個人對於帝國主義、資本主義以及父系中心社會這些嚴密的政治、經濟、社會和文化霸權體制能有深切的反省、滲透和變革，便能在主流的霸權社會中開創出更多不一樣的視野。

臺灣前輩畫家廖德政 (1920–) 的【蟹菇頭】（圖 9-1）是一幅非常精彩的室內靜物水彩畫。整幅畫，有著飽滿且充滿變化的光線和顏色，層次豐富且張力十足的構圖和布局。黃綠色溫暖恬靜的室內氣氛，配上各

圖 9-1　廖德政，蟹菇頭，1972，水彩、紙，38.2 × 54.2 cm，藝術家自藏。

種姿勢、位置、角度，甚至是緊張要逃離桌邊的紅色螃蟹，使得常見的靜物畫題和日常的生活景致顯得趣味橫生。更重要的是，這幅畫裡的螃蟹，以及廖德政其他類似靜物畫裡的螃蟹，均不經意流露出某種細微深蘊的情感。基於對此情感的好奇，筆者特別走訪了這位溫和熱情的藝術家。原來，藝術家的父親生前最愛喝點小酒、大啖螃蟹。這些看似稀鬆平常的螃蟹，卻因蘊藏著藝術家對於已逝父親的濃濃思念和記憶，而散發出某種可以意會但卻難以言傳的情感張力。

　　廖德政的父親廖進平，出身於中部地區富裕且有名望的家庭。在日治時期和戰後期間，對於臺灣在地政治、社會、經濟和文化的獨立、建設和改革運動，都非常熱衷。蔣介石政權指派陳儀統治臺灣期間，政治貪污腐敗，軍紀蕩然無存，人民生活艱難，社會衝突日益擴大。1947 年 2 月 27 日警察在今西門町一帶查緝私煙，致使年邁的女煙犯林江邁受傷。此舉導致圍觀民眾不滿抗議，警察開槍並將一名民眾射殺身亡。隔天，臺北市民赴長官公署請願卻遭衛兵掃射，之後更演變成全臺的族群和武裝衝突，死傷嚴重。陳儀政府以和臺灣菁英所組成「二二八事件處理委員會」商討如何處理善後為緩兵之計，同時卻請求蔣政權派兵，企圖軍事鎮壓臺灣。待中國軍隊抵達基隆之後，陳儀政府便開始對全臺展開無情的殺戮和清鄉。在一波波的恐怖鎮壓和屠殺行動中，無辜的民眾和臺籍社會菁英死傷無數，而曾經參與「二二八事件處理委員會」者（其中也包括臺灣著名的畫家陳澄波），更幾乎被消滅殆盡。廖德政父親廖進平，此時便因參與「二二八事件處理委員會」，幫助陳儀政權協調社會衝

突而被列為二二八事件主謀之一。他在八里被捕之後便下落不明（關於二二八的歷史與相關資料，讀者可參閱行政院二二八事件紀念基金會網站 http://www.228.org.tw/）。

　　廖進平被憲兵隊逮捕之後下落不明，對於廖德政一家人不但是晴天霹靂，更是殘酷的生存考驗。廖德政在中學時期便負笈日本，在東京學習現代繪畫。1946 年回臺之後隔年便遭逢家庭變故，並因此必須馬上負起一家大小的生計責任。而且，如同其他二二八和白色恐怖受害者家庭，廖家的一言一行也受到情治和警政單位不時的騷擾和嚴密的監控。在那樣的政治社會氛圍下，原本就不擅言詞的廖德政，更選擇將自己對於父親的思念以及期待父親再為家庭遮風擋雨的渴望和失落，小心翼翼的藏入他那嫻靜平和的即景寫生、生活靜物和田園風光之中。但耐人尋味的是，廖德政有少數的繪畫，卻明顯凝聚著某種壓迫感和憂鬱 (melancholy)，似乎見證著二二八這段蔣政權試圖抹滅、藝術家掙扎著要安頓的創傷歷史。

　　根據廖德政對筆者觀察的回應，那些繪畫，恰巧都抒發著對於二二八時失蹤的父親廖進平的想念，以及失去父親之後對於完整家庭的渴望。在畫作【清秋】（圖 9-2）裡，竹籬笆及其背後的樹木，阻擋了畫面的遠景，並與前景兩株植物半遮半掩一起打造出前景下方一個狹小且隱晦的空間。該空間裡各自獨立的三隻雞，似乎組成一個小型的核心家庭。相對於這些雞，前景左方的甘蔗顯得相當高大，它的葉子並大剌剌的進入這個家庭。前景右後方的雞的頸部，被左方垂下的甘蔗葉由左至右斜斜

圖 9–2　廖德政，清秋，1951，油彩、畫布，91×72.5 cm，藝術家自藏。

切入；左方正在低頭覓食的雞的身體也同樣被甘蔗葉斜切為二。僅有前景右前方的雞，從右邊的隱密樹叢中自顧探出頭來吃著地上的食物。對照廖德政的生活，或許我們可以這樣理解和詮釋該畫的構圖、內容和氛圍：二二八深刻地改變了所有人的命運。它強將廖德政原為臺灣社會賢達的家庭局限或壓制在一個極小的封閉範圍內，並將之與外在的廣闊世界區隔開來。在這行動受阻的空間裡，有人引領期待籬笆外的天空，也有人因此只能無奈接受現實，試著好好的生活下去。整個畫面的壓迫感，強烈的將這種無奈接受現實、無力改變命運，以及期待他日暴力政權解除、一切兩過天晴的感受傳達出來。廖德政在 1990 年代再描述【清秋】這幅畫時，也從被壓迫的臺灣人角度談到類似的心情:「臺灣人長久以來，好像是被關在竹籬笆裡的雞，日日看見廣大清澈的天空，卻只有地上二腳步的自由、不敢偷跑。只有寄望在竹籬笆拆除，早一日享受真正的陽光」。(參見黃于玲，〈推開籬笆，走向陽光大地〉，《臺灣畫》3，頁 19)

這幅畫同時透露出深藏在藝術家內心那種無法訴說的情感。藉著三隻雞，【清秋】投射出藝術家對於父、母、子核心家庭的完整性的永恆渴望和永恆失落，因為事實上廖德政的父親廖進平在二二八時被逮捕後便一去不回。在父親失蹤後，長年在東京求學才剛回臺的藝術家，便得和弟弟一肩挑起食指浩繁的家庭重擔。從小優渥，一夕之間突然要面對父親缺席、祖母母親們的傷心欲絕、家道中落以及處處遭受政府當局監視、干擾的景況，他在努力支撐下去的同時，也渴盼親愛的父親回歸，並再為他們撐起家庭一片天。這種對於父親在席的渴望，不斷重現在廖德政

記憶的表情

圖 9-3　廖德政，望海，1991-92，油彩、畫布，33×45.5 cm，林秀英收藏。

記憶的表情

的日常生活經驗以及藝術的生涯之中。他一生不斷繪畫的畫題觀音山，不但是他的父親被捕之地八里的象徵，也是許多二二八受難家屬在親人失蹤時不斷在那裡打撈親人屍體的傷心地。無論是睹物思人或以境抒情，廖德政似乎都試圖或不自覺在記憶的流轉和召喚之中重溫父親的存在。只是父親的殘影依稀，父親的存在卻永遠成空。如此不斷追逐已然失去的情愛對象的失落，形成了廖德政的【清秋】，以及他在臺北南畫廊「紀念 228 臺灣畫展之 1」（1993）展出的【望海】（圖 9-3）等類畫作中那種壓迫、孤寂、憂鬱的獨語氣質。

在廖德政漫長且多產的藝術生涯裡，類似【清秋】和【望海】等與其父親和二二八有密切情感聯繫的作品並不多。從此，我們可以看出藝術家在面對人生與政治社會大環境的驟變時所持的自我疏離態度。藝術家療傷止痛以及處理生存問題的方式，便是不擔任公立學校職務以避免騷擾，並且在一幅幅恬靜閒適的舊時鄉村風光與居家的室內靜物繪畫裡尋找生命的出口和昇華的力量。偶爾，對於生命和際遇的憤怒和失落，輾轉被轉換成類似【清秋】和【望海】一般的欲望父親的隱晦詩章，無聲且蜿蜒地為個人生命和二二八大歷史之間的交錯和衝突作記。

相對於此，猶太裔的德國藝術家夏綠蒂・所羅門 (Charlotte Soloman, 1917–1943) 對於生命與大環境的驟變，則是採取追溯、了解、整理以及重新再現和詮釋其生命與歷史創傷事件脈絡、細節和影響的方式，從中探索自己是誰，以確認強烈的求生意志和力量。

夏綠蒂生長在德國柏林，家境富裕，並在德國柏林藝術學院接受過

正式的學院繪畫訓練。她曾經到過義大利羅馬，並深深為該地的宗教建築雕刻繪畫所吸引。她的少女和青年時期，正是希特勒有計畫的隔離、屠殺猶太人的時候。當時德國的猶太族群，不但瞬間被剝奪受教育、工作和擁有財產等社會權利，也隨時處在會被逮捕並遣送集中營的死亡命運。當這樣的危險接近逐漸成長的她時，她的父親和後母便將她送到法國南部的外祖父母家。但夏綠蒂和外祖父母之間不但沒有共同的話題，雙方更常為了夏綠蒂的生涯規劃而爭吵不休。在遠離柏林熟悉的親友之後並在如此缺乏交集的氣氛底下，夏綠蒂的藝術實驗更變成了她生命中最重要的力量。

處在如此巨大的歷史災難之中，目睹並且不能阻止外祖母的自殺，對夏綠蒂而言簡直就是雪上加霜。而且在那個當下，夏綠蒂忽然發現她以前一無所知的家族祕密，即她的母親、阿姨和舅舅都是自殺身亡。這個隱瞞許久的家庭真實帶給夏綠蒂最大的人生震撼，除了傷痛之外，便是「自己會不會也邁向自殺之路」的恐懼和壓力如排山倒海的出現在她與環境和現實的肉搏戰當中。在此時，她開始創作【是人生？還是戲？】（圖 9-4～13）這組巧妙結合音樂、戲劇和美術的跨領域藝術作品。在1325 張不透明水彩所畫成的篇篇扉頁當中，她以詩歌、以歌劇、以文字、以簡單但卻層次豐富飽滿的顏色，探尋著她的家族歷史，思索著她自己的未來。

她用聲音為不同性格的家族成員取了各式各樣的匿名。碎碎念的外祖父母姓聲音刺耳且不停歇的「聒耳」，內向不多話的父親和她的化身則

圖 9-4　夏綠蒂・所羅門，是人生？還是戲？，1940-42，不透明水彩，未標尺寸，阿姆斯特丹猶太歷史博物館藏。夏綠蒂的出生、她與母親之間的愛。

記憶的表情

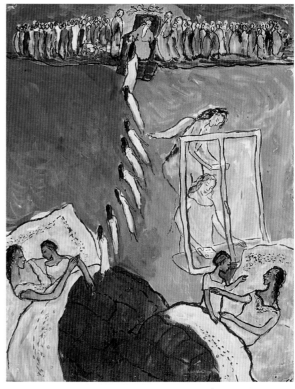

圖 9-5　夏綠蒂・所羅門，是人生？還是戲？，1940-42，不透明水彩，未標尺寸，阿姆斯特丹猶太歷史博物館藏。重新發現並接受母親的死亡。

圖 9-6　夏綠蒂・所
羅門，是人生？還是
戲?，1940–42，不透
明水彩，未標尺寸，
阿姆斯特丹猶太歷史
博物館藏。才華洋溢
的後母。

圖 9-7　夏綠蒂・所
羅門，是人生？還是
戲?，1940–42，不透
明水彩，未標尺寸，
阿姆斯特丹猶太歷史
博物館藏。德國納粹
的興起。

圖 9-8　夏綠蒂・所羅門，是人生？還是戲?，1940-42，不透明水彩，未標尺寸，阿姆斯特丹猶太歷史博物館藏。抵制猶太人。

記憶的表情

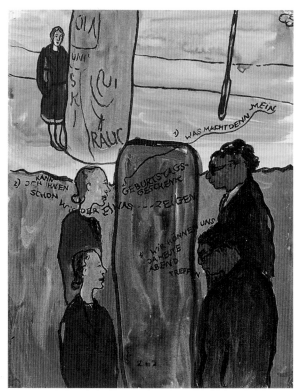

圖 9-9　夏綠蒂・所羅門，是人生？還是戲?，1940-42，不透明水彩，未標尺寸，阿姆斯特丹猶太歷史博物館藏。周旋在後母、愛人之間的愛、快樂、嫉妒與別離。

圖 9-10 夏綠蒂·所羅門，是人生？還是戲?，1940-42，不透明水彩，未標尺寸，阿姆斯特丹猶太歷史博物館藏。藝術之路。

圖 9–11　夏綠蒂・所羅門，是人生？還是戲?，1940–42，不透明水彩，未標尺寸，阿姆斯特丹猶太歷史博物館藏。外祖母自殺前的壓力。

圖 9–12　夏綠蒂·所羅門，是人生？還是戲？，1940–42，不透明水彩，未標尺寸，阿姆斯特丹猶太歷史博物館藏。對於藝術和生命的反思。

姓「陶鼓」，她所崇拜、傾國傾城且受眾人愛戴的首席歌劇家後母姓「冰崩」，她深愛且欣賞的才華洋溢的怪ㄅㄚ音樂理論者，就叫做「阿瑪迪斯」（莫札特的名字）。在這既現實又虛構的創意人物結構和故事內容走線編排裡，夏綠蒂創造出一個既寫實又抽象、既自傳又他傳的空間。在這個虛擬的時空裡，她既記錄也省視從小到大充滿喜怒哀樂的豐富人生，並穿插著與親友愛人以及與大環境的互動、經驗和感受。生命的起伏和張

09 生命的蛻變與轉化

圖 9-13　夏綠蒂·所羅門，是人生？還是戲?，1940-42，不透明水彩，未標尺寸，阿姆斯特丹猶太歷史博物館藏。正如小女孩背上寫著的問題:「是人生？還是戲?」，在綿長的探索後，夏綠蒂發現生命的力量。

力，被高亢的詩歌和興奮的顏色、被幽微的低語和哀傷的黯淡、被如電影影片般不同的播放速度，精彩而又淋漓盡致的表現出來。在這個虛擬時空裡，夏綠蒂實現著她的愛人「阿瑪迪斯」所鼓吹以及她自己所信仰的藝術主張，即「藝術就是要擁抱生命，愛生命則必須要先體會死亡的滋味」。於是她創造出另一個世界，進出自己的內心，進出自己的過去，在記憶的流動和重新發現和創造中體驗快樂和喜悅、死亡和低潮，最後在低吟哀悼外祖母自殺的過程當中擁抱活著的美好。在最後的篇章裡，她說：「……睜開半睡半醒的眼睛，她看見身邊一切美好的事物，溫暖的陽光、美麗的大海。她便知道，她必須不計一切代價先在人間蒸發，然後在這樣的過程和深刻的經驗中，重新創造她的世界。」

10 情感的救贖

在 2002 年雪梨藝術雙年展（以及 2003 年威尼斯雙年展澳洲館）的展場，澳洲藝術家派翠妮妮 (Patricia Picinini, 1965–) 的裝置【幹細胞靜物】（圖 10–1），沉靜的占據一旁。清灰的地毯中間，坐了一位年約九歲的小女孩，正專心的撫摸手中不知名的生物寶寶。觀者不自覺的便會被眼前美麗的場景以及入神的片刻吸引和感動。小女孩和生物寶寶們看來非常逼真，觀者唯有走近才將恍然大悟：她／他們都是藝術家用矽膠等材料所刻意虛擬的生物體。而就在發現這個事實的那一刻，藝術觀照宇宙生命和現實生活中尚未為人所熟知之事物的歷程，也將帶領觀者進入無盡的美學與哲學思緒裡。

派翠妮妮近年的創作，多半圍繞在電子和生化科技對於世界、對於人類身體運作和認知模式的影響。在 1999 年的澳洲墨爾本國際藝術雙年展，以及 2002 年 10 月在臺北當代藝術館的聯展「科技禁區」裡，派翠妮妮便以裝置【造境】（圖 10–2）中逼真、美麗、安靜但卻動人的人工數位造景，傳喚出電腦科技如何改變都市人類認知、欲求以及看待自然的方式。藉此，藝術家試圖點出電子數位科技高度發展之後的世界觀變遷與人類存在狀態變化：即在都市叢林中長期生活的人，事實上和電子、

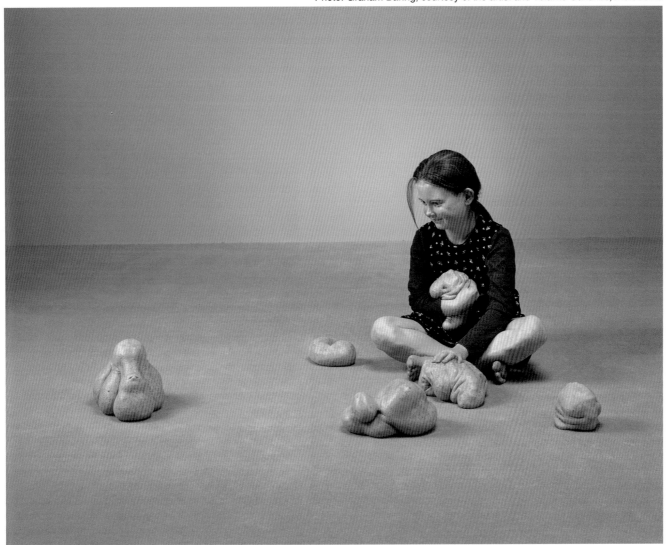

圖 10-1　派翠妮妮，幹細胞靜物 (*Still Life With Stem Cells*)，2002，矽樹脂、聚氨酯、衣服、人類毛髮，尺寸不一。

圖 10-2　派翠妮妮，造境 (*Plasticology*)，1997-2000，互動影像裝置，57 個螢幕、動態感應器和電腦，尺寸不一。

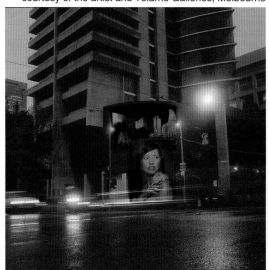

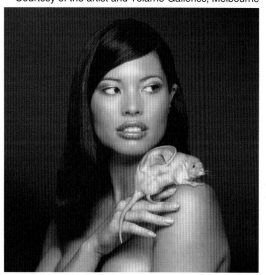

圖 10-3　派翠妮妮，蛋白質女孩看板 (*Protein Lattice Billboard*)，1999，視覺藝術基金會 (Visible Art Foundation) 委託藝術家創作,澳洲墨爾本聯邦大樓。

圖 10-3-1　派翠妮妮，蛋白質女孩──紅色肖像 (*Protein Lattice─Red Portrait*)，1997，攝影 (Digital C-type photograph)，80×80 cm。

數位媒體中虛擬自然影像的關係更加親密。

　　而約自 1994 年以來，派翠妮妮便逐步發展她的生化宇宙 (biosphere)。1999 年藝術家在澳洲墨爾本聯邦大廈裝置的【蛋白質女孩看板】（圖 10-3），便綜合了她早年對於人工生殖科技的興趣和思考歷程。藉由廣告的形式，以及混合老鼠與人類器官的不知名生物體的攝影再現，該作品精確的諧擬著優生學研究與商業機制結合的曖昧情境。在那樣的曖昧情境裡，該作品在打造出科幻小說式的美學場域，以及所謂「正常」與「變種」和諧共處的存在狀態（讀者可參考其反面例子：好萊塢電影《X 戰警》第一集與第二集）之外，也同時提供相當有趣的是否濫用人工生殖科技倫理學批判場域。

如果不仔細看派翠妮妮的創作，可能會錯誤且輕率的認為她的創作太過於追趕科技的流行。而她關鍵創作的時間點，恰巧也都和生化科技、遺傳工程的關鍵發明的時程一致。舉例而言：1999 年【蛋白質女孩】系列的時間點，正是第一隻人工複製羊桃莉震驚全世界的時候；2000 年的【等待珍妮佛】（圖 10-4）等相關創作，乃是以其 SO2 的可愛生物體，

記憶的表情

圖 10-4　派翠妮妮，等待珍妮佛 (*Waiting for Jennifer*)，2000，攝影 (Digital C-type photograph)，80 × 80 cm。

Courtesy of the artist and Tolarno Galleries, Melbourne

向該年所研發而成的第一代合成有機體 (Synthetic Organism, SO1) 致意；而【幹細胞靜物】，以及 2003 年在義大利威尼斯雙年展發表的【年輕家族】（圖 10-5），更是與目前儲存臍帶血（內含可重新培養出人體器官的幹細胞）等遺傳工程科技產品的流行趨勢不謀而合。

　　然而，如果我們特別注意藝術家創作中經常指涉母性 (maternity) 的情境安排，以及對於擁抱和撫觸虛擬生物體／合成有機體溫馨片刻的塑造，便會發現藝術家似乎不自覺的在創作中，實踐她對於母親的欲望和渴求。而這正和藝術家生命的脈絡和體驗深深牽繫在一起，並非全然的受到科技流行趨勢的左右。無論是【年輕家族】裡半人半豬的擬生物母體餵養她的小寶寶或是和小寶寶之間的深情對望，還是【科學故事】（圖 10-6）裡，醫療科學家們，對於她們製造出來的合成擬生物體的擁抱和撫摸，似乎都突顯了一種強烈的母子聯繫關係。【幹細胞靜物】中的小女孩和生物寶寶之間親暱和融洽的遊戲片刻似乎亦是如此。而那小女孩，更不禁讓人感受到藝術家似乎轉變成她所渴望的母親，以及渴望被照顧的女兒（擬生物小寶寶），同時扮演著照顧者和被照顧者的角色。在 2002 年 10 月 9 日藝術家和筆者的對談中，派翠妮妮突然驚覺，她的創作竟然與小時所經驗的母女關係如此契合。

　　原來，派翠妮妮從很小的時候，母親便得了癌症。她的整個少年和青少年時光，都和父親一起對抗母親身上的病魔，以及永遠失去母親的恐懼。於是，我們便可明白藝術家的創作裡，為何外現或隱藏著她強烈潛意識的情感轉移。期盼那十分費力或永遠失去的母親的愛，塑造了

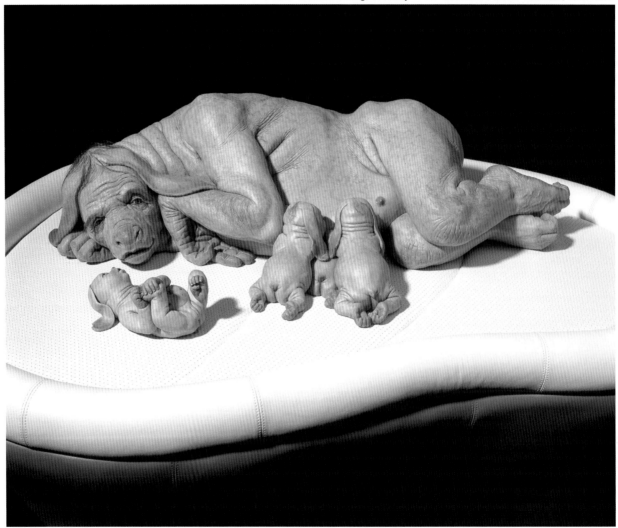

圖 10-5 派翠妮妮，年輕家族 (*The Young Family*)，2002，矽樹脂、聚氨酯、皮革、人類毛髮，尺寸不一。

藝術家個人與藝術認同中濃烈且重複的母性因子。而對於有潛力培養出人類器官的幹細胞生化科技的興趣，更像是一種情感救贖的表現。藝術家便在與筆者的對談中說，「如果當時早有幹細胞實驗或是任何其他一丁點的希望，即便我們傾家蕩產，也要讓媽媽活下去」。

佛洛伊德在他晚年的著作《摩西與一神教》裡，便發人深省的分析，猶太人殺掉他們的埃及人領袖摩西之後那種罪惡感的重複折磨，反而降低了猶太人對於摩西的反抗，並強化了猶太人履行摩西意志的決心。結果，摩西所希望的宗教主張和夢想，竟在這群在遠古時期殺掉摩西的猶太民族認同中發芽、深耕和實現了。這種強制性的補償落失 (loss) 的救贖心理機制打造個人、集體以及文化宗教認同的歷程，也同時深刻的顯現在派翠妮妮的創作裡。藝術家早年對於逝去母親的欲求的自我補償，以及因為死者已去而導致這種補償和救贖的永遠無法完成，便持續的灌注在藝術家的創作裡，而讓藝術家的創作，時時充滿了感性和懇切的生命靈光。

類似派翠妮妮的情感救贖情懷，也可以在臺灣當代藝術家陳順築 (1963–) 的創作裡看到全面而深刻的痕跡。補償家庭／家族的缺席 (absence)，強烈的支持與形塑了遊子陳順築的藝術和人生。由於教育資源城鄉分配不均等因素，陳順築和許多人一樣，二十歲不到便離鄉背井，到臺北念大學。之後，便在臺北工作、定居，變成臺北的新移民。青年遊子行旅的體驗和經歷，像是一個個化學鍵，串連著陳順築二十年來的藝術創作元素。藝術家挪用家庭老照片的語彙和氛圍，俯拾皆是此刻定居在臺北的他，對於澎湖故鄉、家族故人和童年生活的記憶。

圖 10-6 派翠妮妮，
科學故事 (*Science
Story*)，2001-02，攝影
(Digital C-type photo-
graph)，共四張照片，
每張尺寸 100 × 200
cm。

記憶的表情

Part I 實驗室程序
(*Laboratory Procedures*)

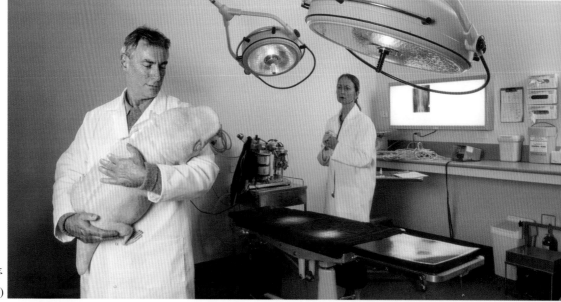

Part II 道德議題
(*Ethical Issues*)

Part III　研究方法
(*Research Methods*)

Part IV　命題與結論
(*Thesis and Conclusions*)

Courtesy of the artist and Tolarno Galleries, Melbourne

1
0
情
感
的
救
贖

圖 10-7　陳順築，好消息！機器饅頭來了，1994，攝影、複合媒材裝置，161 × 106 × 30 cm，臺中國立臺灣美術館藏。

陳順築的攝影裝置，約略可以分成二種形態：一種是挪用和變造已故父親生前所拍攝的家庭相簿的裝置，像是【好消息！機器饅頭來了】（圖 10-7）、【家庭風景】（圖 10-8）以及【臺北車站】（圖 10-9）等作品；另一種則是結合新近拍攝的故鄉與臺北親朋好友照片的裝置，像是【集會‧家庭遊行──澎湖屋 I】（圖 10-10）和【集會‧家庭遊行──澎湖田】(1995)。這樣的材料與形式選擇，隱藏著時時渴望家族／聯繫在席 (presence) 的特有的遊子情感和欲望。而同時，藝術家似乎又藉由攝影裝置與複合媒材所開創的挪用和變造空間，將他的自我以及現實生活，從遊子耽溺的鄉愁和回憶裡拉回來。

　　無論遊子與原生家庭的關係如何，家庭記憶與情感聯繫的匱乏、渴望、需要、幻想和補償，往往是支持與整合其自我與現實生活的重要力量。在其創作生涯裡，陳順築似乎不斷的為自己補足自我裡面家庭記憶以及情感聯繫的斷裂和空缺。藉由家庭記憶／聯繫的召喚、創造和編織，

陳順築過去二十年的藝術創作，已逐漸編寫出一個有力支持藝術家自我與藝術生涯的美學體系。

早在 1992 年左右，陳順築便時常在創作裡，書寫家庭的私歷史和自我的記憶結構。在他的【家族黑盒子】系列作品 (1992) 裡，藏滿了家庭裡可說與不可說的溫馨、背叛等複雜關係所織就的生活記憶。但也許是時間、空間以及長大之後情感的淘洗、過濾、沉澱和疏離作用，他後來所重新編寫的家庭記憶，幾乎都是快樂而帶點感傷，親密但又不至於太過黏膩的情景和氛圍。舉例來說，【好消息! 機器饅頭來了】與【糖果架】，便清楚透露出居住鄉間的富裕少年，喜愛「機器」饅頭、「進口」糖果等城市新鮮事物的性格和經驗。

【家庭風景】三連作所呈現的，盡是藝術家和父母之間強烈的情感聯繫，以及共同度過的快樂時光。在【家庭風景】裡，藝術家選擇變造的對象物，是小時候與父母親同遊臺灣兒童樂園時拍壞的疊影照片。藝術家與父母親一起出遊的片刻溫馨記憶，彷彿歷歷在目。然而，疊影照片所特有的豐富層次與詭異效果 (uncanny)，卻又使得該照片企圖要捕捉的片刻的逝去感顯得曖昧。於是，那樣的家庭情感聯繫，顯得又熟悉又陌生，又真實又虛無，又美麗又遙遠。

類似的情感聯繫，也出現在藝術家暱稱為「車站三劍客」的【臺北車站】、【基隆車站】和【高雄車站】等系列創作裡。奇怪的是，「車站三劍客」與【家庭風景】三連作，同樣都有一種「吊人胃口」的視覺遊戲性。在「車站三劍客」裡，藝術家有意識的將底片相反沖片，因此這三

記憶的表情

圖 10-9　陳順築，臺北車站／基隆車站／高雄車站，1999，攝影、
複合媒材，每單件尺寸 100 × 101 × 15 cm，藝術家自藏。

圖 10-8　陳順築，家庭風景三連作，1996，攝影、複合媒材，三件連作，每單件尺寸 117×117×7 cm，藝術家自藏。

圖 10–10 陳順築，集會・家庭遊行──澎湖屋 I，1995.7.26，攝影、複合媒材現場裝置（臺灣澎湖縣馬公市烏嵌里），共 408 件黑白照片，每單件 29.3 × 24.2 cm，藝術家自藏。

件攝影裝置裡，各車站的招牌文字全都清楚的左右相反。於是，觀者體驗照片中藝術家的家庭記憶的時空，更強烈的別於已消逝的藝術家童年片刻。這樣的手法和疊影類似，不期然都以阻斷視覺流暢性的方式，將藝術家自我的記憶，和觀者的觀看欲望和視覺經驗區分開來。而三件裝置裡那些框架家庭成員「範圍」的鐵片，也進一步從框架內外的差異，對於家族與非家族成員，作了更清楚而具體的劃分。於是，儘管藝術家

的創作，重複邀請觀者在觀賞的片刻參與其自我及其家庭情感脈絡，但這樣裸露的情感，以及情感所要救贖與滿足的自我，卻有清楚的個人界域。

如果說【好消息！機器饅頭來了】、【家庭風景】以及「車站三劍客」等創作，乃是藝術家藉著重建童年記憶的方式，補償與重構和父母之間的家庭情感聯繫，那麼【集會‧家庭遊行——澎湖屋I】和【集會‧家庭遊行——澎湖田】等創作，則是進一步在沒有父母陪伴、沒有澎湖故鄉的現實生活裡，強化這種家庭情感聯繫。在【集會‧家庭遊行——澎湖屋I】和【集會‧家庭遊行——澎湖田】裡，他將現實生活中臺北與澎湖的親戚好友的照片，一起裝置在澎湖的舊屋和土地上。於是，他在臺北的現實生活，短暫的又有了澎湖的根。

記憶的表情

高更
我們是誰?我們從何處來?要往何處去?,1897,油彩、畫布,139.1 × 374.6 cm,美國麻州波士頓美術館藏。(p. 11)
圖 0–1

波薩達的漫畫,掛在墨西哥畫家芙麗達·卡蘿的床上。(p. 13)
圖 0–2

卡蘿
夢,1940,油彩、畫布,74 × 98.5 cm,紐約私人收藏。(p. 14)
圖 0–3

里維拉
週日午後的雅拉美達公園夢境(局部),1947–48,原為普拉多飯店壁畫,7200 × 7200 cm,現展於墨西哥市的里維拉紀念館。(p. 15)
圖 0–4

卡蘿
我的祖父母、父母和我,1936,金屬版油畫,30.7 × 34.5 cm,美國紐約現代美術館藏。(p. 17)
圖 1–1

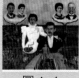

卡蘿
我的誕生,1932,金屬版油畫,30.5 × 35 cm,紐約私人收藏。(p. 18)
圖 1–2

夏卡爾
誕生,1910,油彩、畫布,65 × 89.5 cm,瑞士蘇黎世市立美術館藏。(p. 20)
圖 1–3

卡蘿
宇宙愛的環抱:大地之母、我、迪亞哥·歐羅塔,1949,油彩、畫布,70 × 60.5 cm,墨西哥私人收藏。(p. 21)
圖 1–4

卡蘿
兩個卡蘿,1939,油彩、畫布,173 × 173 cm,墨西哥墨西哥市現代藝術館藏。(p. 23)
圖 1–5

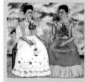

卡蘿
亨利·福特醫院,1932,金屬版油畫,30.5 × 35 cm,墨西哥市 Dolores Olmedo Patiño 基金會藏。(p. 25)
圖 1–6

圖 2-1

陳進

小寶寶，1951，膠彩、紙，35 × 42 cm，
藝術家家族藏。(p. 26)

圖 2-7

徐瑞憲

童河，1999，金屬媒材、馬達64組、陶
船，500 × 833 cm，藝術家自藏。(p. 35)

圖 2-2

陳進

小男孩，1954，膠彩、紙，102 × 80 cm，
藝術家家族藏。(p. 27)

圖 2-8

洪東祿

春麗，2000，黑網、雷射輸出、燈箱，
160 × 120 cm，藝術家自藏。(p. 38)

圖 2-3

陳進

悠閒，1935，膠彩、絹，136 × 161 cm，
臺北市立美術館藏。(p. 29)

圖 2-9

洪東祿

涅槃，2000，動畫、互動裝置現場，藝
術家自藏。(p. 39)

圖 2-4

Anne Frank (1929–1945) 照片。(p. 30)

圖 2-10

洪東祿

涅槃，2000，動畫、互動裝置局部，藝
術家自藏。(p. 40)

圖 2-5

著囚衣的娃娃，羅瑪・歐爾特耳 (Roma
Alter) 在奧雪維茲 (Auschwitz) 所做。(p.
32)

圖 3-1

茱蒂絲・蕾斯特

自畫像，c. 1630，油彩、畫布，74.6 × 65.1
cm，美國華盛頓區國家畫廊藏。(p. 44)

圖 2-6

在布亨瓦 (Buchenwald) 集中營發現的洋
娃娃。提線木偶，由十四歲的克萊 (Jam
Klein) 與其老師佛瑞德 (Walter Fread) 在
特萊西恩市 (Theresienstadt) 隔離區所
做。(p. 33)

圖 3-2

拉碧兒吉雅

自畫像，1785，油彩、畫布，210.8 × 151.1
cm，美國紐約大都會美術館藏。(p. 45)

維梅爾

藝術家工作室, c. 1665–66, 油彩、畫布, 120 × 100 cm, 奧地利維也納藝術史美術館藏。(p. 46)

圖 3–3

許惠晴

去你的, 來我的, 2001, 數位輸出影像, 單張高 180 cm, 2001 年 8 月 14 日, 藝術家自藏。(p. 57)

圖 4–4

杜勒

自畫像, 1500, 油彩、畫板, 67 × 49 cm, 德國慕尼黑古代美術館藏。(p. 48)

圖 3–4

許惠晴

去你的, 來我的, 2001, 2001 年 8 月 14 日至 8 月 20 日每天的記錄表, 藝術家自藏。(p. 55)

圖 4–5

記憶的表情

委拉斯蓋茲

宮女, c. 1643, 油彩、畫布, 318 × 276 cm, 西班牙馬德里普拉多美術館藏。(p. 50)

圖 3–5

林珮淳

【相對說畫】系列, 1995, 絹印、刺繡、人造絲、油畫於帆布, 臺北市立美術館裝置展場。(p. 59)

圖 4–6

許惠晴

去你的肥, 2000, 木框、鏡子、肥豬肉、針灸針, 50 × 50 × 20 cm, 藝術家自藏。(p. 53)

圖 4–1

林珮淳

【相對說畫】系列（局部）, 1995, 絹印、刺繡、人造絲、油畫於帆布, 270 × 400 × 3 cm, 部分作品澳洲國立沃隆岡大學藏。(p. 60)

圖 4–7

許惠晴

被消化系統排除在外的空間, 2001, 塑膠袋、半年來因吃所產生的垃圾, 長約 20m（視展出場地而定）, 藝術家自藏。(p. 54)

圖 4–2

林珮淳

【相對說畫】系列（「讓男人無法一手掌握」）, 1995, 絹印、刺繡、人造絲、油畫於帆布, 200 × 75 × 6 cm, 藝術家自藏。(p. 61)

圖 4–8

許惠晴

去你的, 來我的, 2001, 數位輸出影像, 高 180 cm、全長約 10m, 藝術家自藏。(p. 56)

圖 4–3

劉國松

寒山雪霽, 1962, 墨彩、紙本, 84.5 × 55 cm, 美國李鑄晉收藏。(p. 67)

圖 5–1

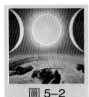

劉國松
日正當中，1972，墨彩、拼貼、紙本，
91 × 92 cm，臺灣 Roy Hsu 收藏。(p. 68)

圖 5-2

徐洵蔚
殘簡末篇二，2001，複合媒材，200 × 205
× 5 cm，藝術家自藏。(p. 75)

圖 5-8

陳澄波
新樓風景，1941，油彩、畫布，91 × 116.5
cm。(p. 69)

圖 5-3

徐洵蔚
殘簡末篇一（局部），2001，複合媒材，
200 × 205 × 5 cm，藝術家自藏。(p. 77)

圖 5-9

陳進
廟口，1966，膠彩、絹，46 × 52 cm，林
清富收藏。(p. 70)

圖 5-4

簡扶育著、攝
《搖滾祖靈——臺灣原住民藝術家群像》
書籍封面，臺北：藝術家出版社，1998。
(p. 79)

圖 6-1

徐洵蔚
「蛀解圖誌」複合媒材裝置現場，2001。
(p. 72)

圖 5-5

簡扶育攝
席・傑勒吉藍的繪畫世界，收於《搖滾
祖靈——臺灣原住民藝術家群像》，臺
北：藝術家出版社，1998。(p. 80)

圖 6-2

徐洵蔚
殘簡首篇一，2001，複合媒材，200 × 205
× 5 cm，藝術家自藏。(p. 73)

圖 5-6

瑁瑁瑪邵
祖母的晚餐，1995，皮雕，90 × 90 cm，
藝術家自藏。(p. 80)

圖 6-3

徐洵蔚
殘簡首篇一（局部），2001，複合媒材，
200 × 205 × 5 cm，藝術家自藏。(p. 74)

圖 5-7

芮絲若斯
太陽之神，1999，羽毛、布、繡線、山
豬牙、貝殼、琉璃珠，93 × 93 cm，藝術
家自藏。(p. 81)

圖 6-4

簡扶育攝

撒古流的家【石盧】，收於《搖滾祖靈——臺灣原住民藝術家群像》，臺北：藝術家出版社，1998。(p. 83)

圖 6–5

文晶瑩

網上的化妝舞會，2000，網際網路，http://www.cyman.net/interface.html。(p. 98)

圖 7–1

侯淑姿

猜猜你是誰，1998，電腦合成影像及複合媒材裝置現場。(p. 85)

圖 6–6

文晶瑩

網上的化妝舞會——吳俊輝 (Tony Chun-hui Wu)，2000，網際網路，http://www.cyman.net/interface.html。(p. 99)

圖 7–2

侯淑姿

猜猜你是誰——陳春木，1998，電腦合成影像，藝術家自藏。(p. 87)

圖 6–7

文晶瑩

網上的化妝舞會——Mr. Y，2000，網際網路，http://www.cyman.net/interface.html。(p. 99)

圖 7–3

侯淑姿

猜猜你是誰——萬淑娟，1998，電腦合成影像，臺中國立臺灣美術館藏。(p. 88)

圖 6–8

文晶瑩

網上的化妝舞會——許俊杰 (Oliver Chun-chieh Shu)，2000，網際網路，http://www.cyman.net/interface.html。(p. 99)

圖 7–4

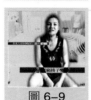

侯淑姿

猜猜你是誰——傅美菊，1998，電腦合成影像，藝術家自藏。(p. 90)

圖 6–9

文晶瑩

網上的化妝舞會——Mr. E，2000，網際網路，http://www.cyman.net/interface.html。(p. 99)

圖 7–5

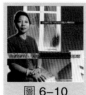

侯淑姿

猜猜你是誰——吳達云，1998，電腦合成影像，藝術家自藏。(p. 91)

圖 6–10

文晶瑩

網上的化妝舞會——陳昶丞 (Joe Chen)，2000，網際網路，http://www.cyman.net/interface.html。(p. 100)

圖 7–6

文晶瑩
網上的化妝舞會——翁炎華 (Inam Yong)，2000，網際網路，http://www.cyman.net/interface.html。(p. 100)

圖 7–7

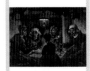
梵谷
食薯者，1885，油彩、畫布，82×114 cm，荷蘭阿姆斯特丹梵谷美術館藏。(p. 107)

圖 8–1

文晶瑩
網上的化妝舞會——文晶瑩，2000，網際網路，http://www.cyman.net/interface.html。(p. 100)

圖 7–8

吳瑪悧
新莊女人的故事，1997，布、錄像、裝置，尺寸依空間而定，藝術家自藏。(p. 110)

圖 8–2

文晶瑩
慧慧，2000，網際網路，http://www.cyman.net/raticover.html。(p. 102)

圖 7–9

吳瑪悧
新莊女人的故事，1997，布、錄像、裝置，尺寸依空間而定，藝術家自藏。(p. 112)

圖 8–3

文晶瑩
慧慧，2000，http://www.cyman.net/library.html。(p. 103)

圖 7–10

廖德政
蟹菇頭，1972，水彩、紙，38.2×54.2 cm，藝術家自藏。(p. 114)

圖 9–1

文晶瑩
慧慧，2000，http://www.cyman.net/god.html。(p. 104)

圖 7–11

廖德政
清秋，1951，油彩、畫布，91×72.5 cm，藝術家自藏。(p. 117)

圖 9–2

文晶瑩
慧慧，2000，http://www.cyman.net/mirror.html。(p. 104)

圖 7–12

廖德政
望海，1991–92，油彩、畫布，33×45.5 cm，林秀英收藏。(p. 119)

圖 9–3

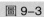

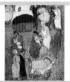

圖 9-4

夏綠蒂・所羅門

是人生？還是戲?，1940-42，不透明水彩，未標尺寸，阿姆斯特丹猶太歷史博物館藏。夏綠蒂的出生、她與母親之間的愛。(p. 122)

圖 9-5

夏綠蒂・所羅門

是人生？還是戲?，1940-42，不透明水彩，未標尺寸，阿姆斯特丹猶太歷史博物館藏。重新發現並接受母親的死亡。(p. 122)

圖 9-6

夏綠蒂・所羅門

是人生？還是戲?，1940-42，不透明水彩，未標尺寸，阿姆斯特丹猶太歷史博物館藏。才華洋溢的後母。(p. 123)

圖 9-7

夏綠蒂・所羅門

是人生？還是戲?，1940-42，不透明水彩，未標尺寸，阿姆斯特丹猶太歷史博物館藏。德國納粹的興起。(p. 123)

圖 9-8

夏綠蒂・所羅門

是人生？還是戲?，1940-42，不透明水彩，未標尺寸，阿姆斯特丹猶太歷史博物館藏。抵制猶太人。(p. 124)

圖 9-9

夏綠蒂・所羅門

是人生？還是戲?，1940-42，不透明水彩，未標尺寸，阿姆斯特丹猶太歷史博物館藏。周旋在後母、愛人之間的愛、快樂、嫉妒與別離。(p. 124)

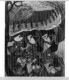

圖 9-10

夏綠蒂・所羅門

是人生？還是戲?，1940-42，不透明水彩，未標尺寸，阿姆斯特丹猶太歷史博物館藏。藝術之路。(p. 125)

圖 9-11

夏綠蒂・所羅門

是人生？還是戲?，1940-42，不透明水彩，未標尺寸，阿姆斯特丹猶太歷史博物館藏。外祖母自殺前的壓力。(p. 126)

圖 9-12

夏綠蒂・所羅門

是人生？還是戲?，1940-42，不透明水彩，未標尺寸，阿姆斯特丹猶太歷史博物館藏。對於藝術和生命的反思。(p. 127)

圖 9-13

夏綠蒂・所羅門

是人生？還是戲?，1940-42，不透明水彩，未標尺寸，阿姆斯特丹猶太歷史博物館藏。(p. 128)

圖 10-1

派翠妮妮

派翠妮妮，幹細胞靜物 (*Still Life With Stem Cells*)，2002，矽樹脂、聚氨酯、衣服、人類毛髮，尺寸不一。(p. 131)

圖 10-2

派翠妮妮

造境 (*Plasticology*)，1997-2000，互動影像裝置，57 個螢幕、動態感應器和電腦，尺寸不一。(p. 132)

派翠妮妮

蛋白質女孩看板 (*Protein Lattice Bill-board*)，1999，視覺藝術基金會 (Visible Art Foundation) 委託藝術家創作，澳洲墨爾本聯邦大樓。(p. 133)

圖 10-3

派翠妮妮

蛋白質女孩──紅色肖像 (*Protein Lattice─Red Portrait*)，1997，攝影 (Digital C-type photograph)，80×80 cm。(p. 133)

圖 10-3-1

派翠妮妮

等待珍妮佛 (*Waiting for Jennifer*)，2000，攝影 (Digital C-type photograph)，80×80 cm。(p. 134)

圖 10-4

派翠妮妮

年輕家族 (*The Young Family*)，2002，矽樹脂、聚氨酯、皮革、人類毛髮，尺寸不一。(p. 136)

圖 10-5

派翠妮妮

科學故事 (*Science Story*)，2001-02，攝影 (Digital C-type photograph)，共四張照片，每張尺寸 100×200 cm。(p. 138-139)

圖 10-6

陳順築

好消息！機器饅頭來了，1994，攝影、複合媒材裝置，161×106×30 cm，臺中國立美術館藏。(p. 140)

圖 10-7

陳順築

家庭風景三連作，1996，攝影、複合媒材，三件連作，每單件尺寸 117×117×7 cm，藝術家自藏。(p. 142-143)

圖 10-8

陳順築

臺北車站／基隆車站／高雄車站，1999，攝影、複合媒材，每單件尺寸 100×101×15 cm，藝術家自藏。(p. 142-143)

圖 10-9

陳順築

集會‧家庭遊行──澎湖屋 I，1995.7.26，攝影、複合媒材現場裝置（臺灣澎湖縣馬公市烏崁里），共 408 件黑白照片，每單件 29.3×24.2 cm，藝術家自藏。(p. 144)

圖 10-10

附錄：圖版說明

154

Awhai-Ya Dayen・Sawan（漢名：潘三妹，1953–）

南賽夏族臺灣藝術家。曾受家學淵源的賽夏族藤竹編織教育，並師事漢族編織師傅，學習及研發其他編織方法。其所編製之藤藝器物與童玩，均細心結合與發展賽夏族傳統編織、其他地區文化編織以及現代生活與材料的變化。

文晶瑩(Phoebe [Ching-ying] Man, 1969–)

香港多媒體藝術家。現任教於城市大學創意媒體學院，並為前衛藝術空間Para/Site的核心成員。常以食物、衛生棉、網路聊天室等日常生活經驗為材料，呈現美學樂趣與文化批判。其錄像作品【慧慧】曾獲2000年香港獨立短片獎項。【慧慧3.2】並獲邀至德國、法國、荷蘭、挪威和巴西影展中播放。裝置作品也曾在香港、臺灣、韓國、美國等地國際展覽中展出。網路藝術創作(www.cyman.net)長期在網上開放，並曾在挪威和香港短暫展出。

卡蘿(Frida Kahlo, 1907–1954)

墨西哥女畫家。個性強烈而才華橫溢，在美術學校就讀期間，即已顯露無遺。其一生命運多舛，曾因車禍而多次開刀，身體內裝上了無數支撐的鐵件。然而卡蘿始終不向命運屈服，她以無比毅力，透過藝術創作，表達對生命、命運的堅毅看法與不懈抗爭。後期作品，逐漸加入濃厚的象徵意味與神祕色彩。她往往將自我生命經驗、情感，與墨西哥的神話、自然等因素，混融在畫面中。也表達了身為女人對性別的態度與看法。是一位傳奇而傑出的畫家，經常為女性主義者提及。

吳瑪悧(1957–)

臺灣藝術家。現任教於臺灣藝術大學。其創作精神，在於不斷介入藝術、國家與社會，即晃動、增補和改變主流藝術、國家與社會的價值觀和世界觀。其創作語言多樣，包括複合媒材、裝置、錄像、多媒體，以及社區藝術計畫。1995年參與威尼斯藝術雙年展臺灣館的展出，並獲邀至世界各地例行性國際當代藝術展覽展出。近年來致力於以藝術連結社群力量，提升社區婦女自覺與公民環境意識。

杜勒(Albrecht Dürer, 1471–1528)

德國畫家、版畫家及木版畫設計家。崇仰義大利文藝復興藝術家如達文西(Leonardo da Vinci, 1452–1519)等人的成就，專研數學、幾何學、古典文學、拉丁語等。隨後結合歐洲北方的哥德式(Gothic)風格與義大利文藝復興風格，發展與散播獨特的歐洲北方國際人文主義風格。並著手撰寫關於測量、築城、比例等建築與美術理論用書。曾為荷蘭御前畫家。他最為人所傳世的成就在木刻與銅刻版畫，對於宗教故事的刻劃細緻深入、鮮活生動，且充滿了個人風格與宗教改革信仰。

里維拉(Diego Rivera, 1886–1957)

墨西哥畫家。乃當時非常頂尖之拉丁美洲畫家。早期曾對印象派、立體派等現代主義藝術思潮非常熱中。第一次世界大戰期間受畫家及藝評家朋友的鼓勵，前往義大利學習壁畫，從此帶動了墨西哥壁畫的復興。他曾為墨西哥國家單位以及美國私人機構製作壁畫。1921年之後參加共產黨，嘗試以敘事、寫實的手法，將藝術與國家政治、無產階級革命等目標結合在一起。

委拉斯蓋茲(Diego Velásquez, 1599–1660)

葡裔西班牙畫家。曾任西班牙宮廷畫家。早期繪畫受義大利畫家卡拉瓦喬(Caravaggio, 1571–1610)影響，偏愛以自然主義的

方式表現強光下的物體。由於受僱於宮廷，較少畫宗教畫，但對於人物與肖像畫的寫實功力很深。曾在西班牙結識義大利畫家魯本斯(Peter Paul Rubens, 1577–1640)，並曾二度前往義大利旅行。義大利之行，豐富了他的藝術創作。他的人物肖像畫及其他歷史畫如【宮女】(1656)，更為其高度的寫實性，增添了鮮明的色彩與巧妙的背景。

拉碧兒吉雅(Adélaide Labille-Guiard, 1749–1803)

法國畫家。擅長繪畫人物肖像。法國大革命之前，曾為宮廷貴族服務；革命之後，則為執政內閣服務。1783年獲選為皇家藝術學院會員，專業能力受到肯定。

林珮淳(1959–)

臺灣藝術家。現任教於臺灣藝術大學多媒體動畫研究所。早期關注女性的個人自覺，以及女性在社會、歷史、文化與流行消費機制中的地位。作品多以繪畫和裝置的手法呈現。近年來對於環境議題相當關心。她嘗試利用商業廣告燈箱、數位多媒體等語彙和媒材，並結合繪畫與裝置的材料感，以描繪工商消費社會、科技時代下的自然。展歷豐富，曾在臺灣、美國、澳洲等地展出及學術交流。

芮絲若斯（漢名：曾金美，1959– ）

北排灣裔臺灣藝術家。曾為五燈獎五度五關歌手，三十歲左右發現刺繡的樂趣而人生轉向。現專事刺繡與編織創作及教育工作。創作最早從排灣刺繡傳統出發、結合歌唱與舞蹈的元素，其後並逐漸加入原住民其他部落的美學因子。

侯淑姿(1961–)

臺灣藝術家。現任教於世新大學、輔仁大學以及臺灣藝術大學，教授攝影相關課程。對於臺灣當代藝術的發展以及改善整體藝術文化環境十分關心，並曾深刻參與臺灣國家文化政策、臺北市文化政策以及臺北當代藝術館的規劃和運作。其攝影創作，也多觸及臺灣的性別、族群、國家等歷史文化問題。展歷豐富，曾受邀在臺灣、日本、中國、美國、英國、加拿大等地展出。

帝瓦撒哪（漢名：麥俊明）

魯凱族裔臺灣藝術家。基督書院畢業後曾到菲律賓留學。回臺後曾擔任股票分析師，後因回霧臺老家發現自己不了解原住民文化便開始做陶。創作陶時強調感情的真，對於是否表現傳統抱著自由開放的想法。

洪東祿(1968–)

臺灣藝術家，現專職創作。其創作多採用多媒體的語彙，結合動畫、漫畫、電玩、聲音、圖像等多重領域元素。他的作品強調伴隨身體極樂感受而產生的世界觀，並常以類似稜鏡多方折射的視覺混雜意象，再現臺灣文化混種的現象。展歷豐富，曾在臺灣、中國、韓國、美國、加拿大、法國、瑞士、西班牙、義大利及挪威等地展出。

派翠妮妮(Patricia Picinini, 1965–)

澳洲藝術家。創作形式相當多元，包括錄像多媒體、複合媒材裝置等。其創作內容多觸及生化科技、流行消費文化。常以鮮明美麗、充滿情感的影像和氛圍，刻劃數位時代、生物科技高度發展之後，人與自然的新關係、人類以及新物種之間的新關係和新世界。國際展歷十分豐富，2003年並代表澳洲國家館參加義大利威尼斯藝術雙年展。

夏卡爾(Marc Chagall, 1887–1985)

俄羅斯畫家。出生於白俄羅斯維臺普斯克(Vitsyebsk)的猶太家庭。1908年進入聖彼得堡美術學院接受藝術教育，1918至1919年間曾經短暫地在家鄉擔任美術學院主任，其後於1919至1922年間為莫斯科猶太劇院藝術總監。1923年移居巴黎，期間曾經為了逃避戰火遠渡美國，但戰後隨即返回法國，病逝於斯。雖然夏卡爾大半的歲月都在異鄉度過，然而，在俄羅斯的那段年少時光，不論是斯拉夫的教堂、猶太人的小提琴、青澀年少的甜蜜戀情，卻成了畫家作品中永遠不可缺少的題材，如【小提琴家格林】(1923–24)、【小提琴家】(1912–13)。夏卡爾是一位充滿童心與豐富想像力的畫家，在他的作品裡充滿著畫家的奇異幻想，像是【我和我的村子】(1911)、【花束與飛翔中的戀人】(1934–47)、【生日】(1915)。夏卡爾對於色彩的運用有高度的

敏感性，畫作中童話般瑰麗的色彩，深受世人喜愛。

夏曼‧先詩凱

達悟族裔臺灣藝術家。製作石雕、版畫，尤其擅長達悟族獨木舟雕刻。其獨木舟之製作與雕刻（裝飾用船而非出海用船），頗受蘭嶼達悟族船師們肯定與推崇。其風格強調簡樸、精緻與自然。

夏絲蒂‧所羅門(Charlotte Soloman, 1917–1943)

猶太裔德國藝術家。對於藝術有深刻的興趣，曾在柏林藝術學院接受專業藝術教育。由於家庭的變故以及納粹迫害猶太人的政策，她避居法國南部，並創作了最著名的【是人生？還是戲？】。【是人生？還是戲？】結合了繪畫、戲劇的元素，充滿自傳性和音樂的氛圍，生動巧妙，是少數為人所熟知的第二次世界大戰期間歐洲猶太藝術作品。

席‧傑勒吉藍

達悟族裔臺灣藝術家。擅長畫畫，在創作中挖掘蘭嶼達悟族文化傳統及其在當代社會中的變遷和轉化。同時亦為媒體工作者，曾服務於《南島時報》及公共電視臺。常以攝影機鏡頭記錄，實際參與反核運動（反對在蘭嶼傾倒核廢料等）及爭取原住民權益。

徐洵蔚(1956–)

臺灣藝術家。現任教於朝陽科技大學、臺北藝術大學。其創作常以著墨、揉過的鋁箔紙，包覆日常生活的現成物、消費商品玩具，以及個人的隨身物品，裝置成充滿個人記憶的寧靜空間。對於人生的荒謬性、後工業社會的人性流離、全球化時代行旅生活的飄盪失所，有深刻的體會與呈現。創作曾在臺灣、美國各地展出。

徐瑞憲(1966–)

臺灣藝術家，現專職創作。其藝術創作多以機械傳動設計、多媒體為語言媒材，傳達一種人文的、純真的、崇尚大自然的詩意與感性。創作充滿新／心意，曾在臺灣、法國、香港、澳洲等地展出。法國在學期間，並曾代表法國參與美國麻省理工學院網際網路視訊藝術計畫。最近並以機械與多媒體創作，投入公共藝術的領域。

茱蒂絲‧蕾斯特(Judith Leyster, 1609–1660)

荷蘭畫家。傳曾師事荷蘭知名肖像畫家哈爾斯(Frans Hals, c. 1580–1666)，但似乎和哈爾斯有著糾結難解的關係。她擅長繪畫人們飲酒作樂的肖像，似乎受到哈爾斯的影響。但也曾控告哈爾斯誘拐她的女學徒。其【彈魯特琴的愚者】，具有荷蘭烏特勒支派的寫實主題，但卻一直被認為是哈爾斯的畫作。

高更(Paul Gauguin, 1848–1903)

法國畫家，後期印象派成員之一。年輕時當過水手、股票經紀人，業餘習畫，受畢沙羅(Camille Pissarro, 1830–1903)影響。1883年後成為專業畫家。曾多次造訪法國布列塔尼的古老村落，對當地風物、民間版畫和東方繪畫風格甚感興趣，漸漸放棄原先畫法。1891年，因厭倦都市生活，嚮往異國情調而遠赴南太平洋上的大溪地島，描畫島上風土人情。由線條和強烈色塊組成的畫面，頗具裝飾風味及東方色彩，又富神祕的宗教象徵意涵。法國象徵派和野獸派均受其影響。

梵谷(Vincent van Gogh, 1853–1890)

荷蘭畫家，後期印象派代表人物之一。父親是牧師，他當過店員、教師、礦區傳教士等，均因違反傳統作為，而不容於當時社會。後立志當畫家，因其家族為歐洲知名大畫商，先從表兄學習，後因無法接受傳統教法，而決定自學。畫了不少礦區、農村等中下階層人物的生活。初期用色較暗，如【食薯者】等。1886年至巴黎，受印象派及日本浮世繪影響，先用點描畫法，後來變為強烈而亮麗的色調、跳動的線條、凸出的色塊，表現其主觀的感受和激動的情緒。其畫風後來被野獸派及表現派所取法。後因精神分裂的病痛折磨而自殺。其大量信札忠實反映了他生活實況及藝術思想，由其弟媳整理成《梵谷書信集》。代表作品有大量的【自畫像】和【向日葵】等連作。

許惠晴(1979–)

臺灣藝術家。國立臺北師範學院美術系畢業，現就讀於國立臺

北藝術大學美術創作研究所。喜歡將自己當成研究和調侃的對象，調查自己到底為何會變成現在這個樣子。創作常將自己身體與心理的軌跡，如食物、衣服、減重焦慮，以呈現考古學記錄的方式，展示出來。初試啼聲，曾在臺北新樂園藝術中心舉辦二次個展。

陳進(1907-1998)

出身於新竹香山世家，曾赴日本東京女子美術學校習畫藝，是日據時期臺灣女子學畫的第一人。深受日本美人畫的影響，她所描繪的一系列仕女畫，忠實記錄了時代的面貌。二十歲不到的陳進入選第一屆臺灣東洋畫部，與林玉山、郭雪湖共獲「臺展三少年」的美譽。後雖經歷五、六十年代正統「國畫」之爭，其所謂「東洋」派的風格與題材受到壓抑，陳進仍維持一貫嫻靜雅致的精神。她的題材並非局限於仕女與室內擺設，在屏東高女執教時以寫實的筆記錄原住民生活，後也將視野擴展到佛教釋迦牟尼的故事。幸而近年來名聲有所平反，重要作品如【合奏】(1934)、【優閒】(1935)等。

陳順築(1963-)

臺灣藝術家。現任教於德霖技術學院，教授美術與攝影相關課程。其作品常擷取攝影、複合媒材、裝置和電影的手法及概念，對於澎湖童年的家庭記憶進行挪用、翻譯、拼貼和轉換。展歷豐富，曾獲邀在臺灣、日本、中國、韓國、美國、加拿大、澳洲、紐西蘭、德國、捷克等地展出。

陳澄波(1895-1947)

臺灣嘉義人。臺北國語學校師範部畢業。1924年赴日入東京美術學校圖畫師範科。1926年以【嘉義街外】一作入選「帝展」，為臺灣第一人。1929年東京美術學校畢業後，赴上海新華藝專等學校任教。上海事變後，於1933年返臺。1934年與臺灣藝壇同好共組「臺陽美術協會」，致力提升臺灣藝術。1945年二次大戰結束，他以通曉北京語並有中國經驗，熱心參與政治，然在1947年二二八事件中，遭到槍決，成為時代悲劇的犧牲者。享年五十三歲。其作品充滿強烈情感，以質樸筆法，寫滿腔熱

情。【夏日街景】(1927)、【嘉義公園】(1937)、【淡水】(1935)等，皆為其傳世之作。

瑁瑁瑪邵（漢名：林玉秋，1964-）

東賽德克裔臺灣藝術家。畢業於臺南家專工藝設計科。創作形式多樣，包括皮雕、布染、金工、膠彩畫、石頭畫等。創作內容常結合原住民部落文化傳統以及基督教宗教文化。

廖德政(1920-)

臺灣藝術家。曾任教於國立臺北師範學院、臺灣藝術大學及開南商工職業學校。青少年時期曾赴日川端畫學校、東京美術學校學習油畫，師事南薰造、安井曾太郎等日本知名畫家。畢業後返臺，在「省展」中屢次獲獎，並與張萬傳、洪瑞麟、金潤作、陳德旺、張義雄等人共組「紀元美術會」，推動現代美術。父親是二二八受難者。曾參與二二八事件平反工作，並推動「二二八紀念美展」。喜愛西洋古典音樂，題材以臺灣風光、花草為主，用色柔和。

維梅爾(Johannes Vermeer, 1632-1675)

荷蘭風俗畫的代表人物，其作品風格符合荷蘭中產階級品味，特別偏好日常生活中細微之處的描寫，如家中陳設及靜物，畫中充滿了舒適、靜謐的情趣與怡然自得的人生觀。由於訂購者多以裝飾自家居住為主，故畫幅不大，有別於同一時期為教堂所繪製、巴洛克風格所要求的大幅畫面。維梅爾的構圖偏愛以明亮的窗口與溫暖的室內空間為背景，畫中人物無論是平凡的居家生活，如【倒牛奶的女僕】(1658)，或是描寫自然科學家工作的情景，如【地理學家】(1668)、【天文學家】(1668)，或是洋溢著濃濃藝術氣息的，如【坐在維金娜琴前方與紳士一旁的女士】(1662-65)、【藝術家工作室】(1665)等，畫家成功地將平靜生活中的場景，以溫馨關懷的筆觸，將畫中人物與生活的情感徐徐地呈現出來，畫中充滿著靜謐的美感。

劉國松(1932-)

山東省益都縣人。成長於中日戰爭的動盪年代中，1949年隨遺族學校至臺。1956年畢業於省立臺灣師範學院藝術系。1957年

與同好成立「五月畫會」，發起了臺灣現代繪畫運動。1963年發明粗筋棉紙，並創「抽筋剝皮皴」，開展個人獨特畫風。1968年發起成立「中國水墨畫學會」，鼓吹中國畫之現代化，並主張革命應從工具、材料、紙張作起。1971–1992年任教香港中文大學藝術系，首創「現代水墨畫」課程，影響香港水墨畫之發展。1993年在臺創「二十一世紀現代水墨畫會」，強調水墨畫之本土化與國際化。

撒古流(1960–)

北排灣裔臺灣藝術家。早期喜好木雕、陶壺、琉璃珠以及素描等形式。近年來熱切探索建築、家具、石雕以及室內設計等領域。對於推廣排灣文化不遺餘力。北橫公路上自建「石廬」，巧手再現排灣建築、宗教、習俗、美術等文化傳統因子。

簡扶育(1953–)

臺灣報導攝影及文字工作者。現為婦女新知基金會董事及臺灣婦女團體全國聯合會祕書長。長期以詩般的鏡頭、簡明的文字、洋溢的熱情以及豹般的行動力，關心臺灣的山川百嶽、女性以及原住民族群的文化和歷史。《搖滾祖靈——臺灣原住民藝術家群像》一書，曾獲金鼎獎殊榮，並拍攝成公共電視系列節目播放。她並著有《庶民女史》等其他書籍、攝影集與視聽作品。

記憶的表情

索 引

附錄・索引

159

二、專有名詞

《清晰的模糊 —— 藝術中的人與人》

- 林曼麗　蕭瓊瑞／主編
- 吳奕芳／著

記憶中一張張熟悉的臉龐逐漸模糊，
難以忘懷的是依舊清晰的牽引與感動。
在生命流動不居的場景與住所中，
接續積累著無數人與人交往的軌跡。
親情、友情、愛情；
熱情、苦情、真情，
令人動容的人情故事，
此刻就在藝術家的恣意揮灑下，
化為永恆的經典，
請您慢慢品嚐、細細體會……

《變幻的容顏 —— 藝術中的人與人》

- 林曼麗　蕭瓊瑞／主編
- 陳英偉／著

鏡中反映出來的是自我期許的神情；
街上擦身而過的是陌生又熟悉的背影；
生命中來來去去的是不斷變幻的容顏。
當藝術家站上舞臺，容顏再現的剎那，
正是人與人靈魂交會的時刻。
在每一個轉身與擁抱之間，
悲歡離合的人生大戲，
正悄悄上演，
不限時間，無分地點……

什麼是藝術？

一種單純的呈現？超界的溝通？
還是對自我的探尋？
是藝術家的喃喃自語？收藏家的品味象徵？
或是觀賞者的由衷驚嘆？

過去，藝術家和他的作品之間，
到底發生了什麼樣難以言喧的私密情懷？
現在，藝術作品和你之間，
又可能爆擦出什麼樣驚世駭俗的神奇火花？

【藝術解碼】，解讀藝術的祕密武器，

全新研發，震撼登場！
在紛擾的塵世中，
獻給想要平靜又渴望熱情的你……

1. 盡頭的起點
—— 藝術中的人與自然
蕭瓊瑞／著

2. 流轉與凝望
—— 藝術中的人與自然
吳雅鳳／著

3. 清晰的模糊
—— 藝術中的人與人
吳奕芳／著

4. 變幻的容顏
—— 藝術中的人與人
陳英偉／著

5. 記憶的表情
—— 藝術中的人與自我
陳香君／著

6. 岔路與轉角
—— 藝術中的人與自我
楊文敏／著

7. 自在與飛揚
—— 藝術中的人與物
蕭瓊瑞／著

8. 觀想與超越
—— 藝術中的人與物
江如海／著

第一套以人類四大關懷為主題劃分，挑戰您既有思考的藝術人文叢書，特邀**林曼麗**、**蕭瓊瑞**主編，集合六位學有專精的年輕學者共同執筆，企圖打破藝術史的傳統脈絡，提出藝術作品多面向的全新解讀。

請您與我們一同進入【藝術解碼】的趣味遊戲，共享藝術的奧妙與人文的驚奇！

《自在與飛揚 ── 藝術中的人與物》

- 林曼麗　蕭瓊瑞／主編
- 蕭瓊瑞／著

一塊石頭除了是石頭外，還能是什麼？
一片色彩除了是色彩外，還能是什麼？
在欣賞藝術作品時，
如果捨棄某些固有的觀看方式，
我們還能怎麼看呢？

戀物、拜物、擬物，
自在地凝視與想像，
脫去社會與道德的制約，
讓形與色、媒材與物質，
飛揚我們的心靈吧！

《觀想與超越 ── 藝術中的人與物》

- 林曼麗　蕭瓊瑞／主編
- 江如海／著

藝術的創作和欣賞，
是游移在理想與現實、觀看與被觀看之間的意念，
沒有確切的經驗規範可循，
也無須賦與過多的標題與說明。

包羅萬象的物質世界，
在觀想與檢視中，
不斷地進行消解、位移與轉換，
進而超越主題、超越內容，
掙脫所有羈絆，
使人的心靈獲得真正的解放……

國家圖書館出版品預行編目資料

記憶的表情:藝術中的人與自我 / 陳香君著.――
初版一刷.――臺北市: 東大, 2006
　　面;　　公分.――(藝術解碼)
含索引
ISBN 957-19-2793-7　(平裝)

1. 藝術－人文

907　　　　　　　　　　　　　94010732

網路書店位址　http://www. sanmin. com. tw

© 記憶的表情
　　　　――藝術中的人與自我

主　編　林曼麗　蕭瓊瑞
著作人　陳香君
發行人　劉仲文
著作財
產權人　東大圖書股份有限公司
　　　　臺北市復興北路386號
發行所　東大圖書股份有限公司
　　　　地址 / 臺北市復興北路386號
　　　　電話 / (02)25006600
　　　　郵撥 / 0107175-0
印刷所　東大圖書股份有限公司
門市部　復北店 / 臺北市復興北路386號
　　　　重南店 / 臺北市重慶南路一段61號
初版一刷　2006年1月
編　號　E 900780
基本定價　柒　元
行政院新聞局登記證局版臺業字第○一九七號

有著作權　不准侵害

ISBN　957-19-2793-7　(平裝)